SOUVENIRS

D'UN

JEUNE PREMIER

A LA MÊME LIBRAIRIE.

MÉMOIRES DE LAFERRIÈRE

2 volumes, grand in-18 jésus. Prix : 6 francs.

SOUVENIRS
D'UN
JEUNE PREMIER

PAR

Ad. LAFERRIÈRE

AVEC

PRÉFACE DE JULES CLARETIE

PARIS

E. DENTU, ÉDITEUR

LIBRAIRE DE LA SOCIÉTÉ DES GENS DE LETTRES

PALAIS-ROYAL, 15-17-19, GALERIE D'ORLÉANS

—

1884

Tous droits réservés.

PRÉFACE

ADOLPHE LAFERRIÈRE

Essayons de faire revivre cette physionomie de Laferrière, qui restera, en toute justice, comme une des plus personnelles et des plus populaires du théâtre contemporain.

Laferrière incarna, avec une rare puissance dramatique, les amoureux passionnés, à la flamme un peu fatale, de la période romantique. Son visage énergique et pâle, ses sourcils noirs et touffus sur des yeux pleins d'éclairs, son débit saccadé et fiévreux, tout concourait à faire de lui l'artiste nécessaire aux héros tourmentés de ce terrible *mal du*

siècle, à ce « *tædium vitæ* » qu'Obermann, Antony et Rolla ont tour à tour ressenti. C'était la passion douloureuse et amère, entraînante, irrésistible, pleine de foi et brisant volontiers, au lieu de les tourner, les obstacles rencontrés. Je n'ai pas vu Bocage dans *Antony*, mais j'ai vu Laferrière dans ce rôle fébrile, et le comédien rendait possibles et légitimes les colères, les fureurs, les malédictions que l'auteur met à profusion sur les lèvres de son héros.

J'entends encore cette voix amère et vibrante qui vous prenait par sa netteté et sa mâle puissance. Laferrière en éprouva, un jour, l'écrasant effet, lorsqu'il jeta, le soir de la première représentation de l'*Honneur et l'argent,* de Ponsard, la fameuse apostrophe de Georges irrité et souffletant le monde de son honnête colère. L'éminent comédien, — qui était aussi un écrivain d'un vrai talent, — a raconté dans le premier volume de ses *Mémoires* ce bruyant et brillant souvenir.

Il avait scindé sa tirade en plusieurs parties, se désignant à lui-même un des spectateurs de la salle à qui il pouvait, il voulait s'adresser dans une apostrophe *ad hominem*. Cela, tantôt à droite, tantôt à gauche, tantôt en face, à l'orchestre ou aux premières galeries, ce qui le faisait agir, marcher, gesticuler. et multipliait la puissance du débit, tout en variant les effets. Ceux qui ont vu jouer l'*Honneur et l'Argent* se rappellent l'impression profonde que faisait ce monologue. Ponsard, paraît-il, était dans le ravissement complet de cette trouvaille ; mais à la répétition, Altaroche, alors directeur de l'Odéon, interdit tout net au comédien de se livrer à cette « promenade. » Ponsard donna raison à Altaroche. Laferrière rentra chez lui désespéré.

Enfin, le jour de la première représentation arrive. La toile se lève ; les deux premiers actes de la pièce sont froidement accueillis, le troi-

sième est applaudi, mais discuté. Le quatrième acte commence, et c'est dans cet acte que se trouvait la fameuse apostrophe *aux pieds plats*. Dès que la tirade commence, l'attention paraît s'éveiller, et ce symptôme encourage Laferrière. « Il me rendit tout mon aplomb, « raconte-t-il lui-même, de telle sorte qu'au « moment de l'apostrophe j'oubliai tout. » Je cite la page entière ; elle en vaut la peine :

J'avais, dit le comédien, remarqué, au balcon, un monsieur cravaté de blanc, à cheveux gris et pavoisé des insignes de la Légion d'honneur.

Je pars de mon pied droit.

J'indique, avec l'énergie que donne l'indignation, ce monsieur que je ne connais pas et que je désigne du doigt à la salle entière ; je lui lance en pleine poitrine ces deux vers :

Vous, monsieur, vous n'avez ni principes, ni foi,
Et votre avancement est votre seule loi.
Touchez là !...

Le soubresaut qu'il fit fut remarqué de toute la salle.

PRÉFACE.

A qui m'étais-je adressé ?

Je n'en savais rien. Mais, enhardi par ce premier succès, je m'élance à gauche, et dans l'avant-scène qui faisait face à la loge impériale, j'avise un officier entre deux dames, et je lui décoche ces deux autres vers :

... Vous, monsieur, à la fin de la lutte
Vous flattez la victoire et flétrissez la chute.
Soyons amis !

Un tonnerre d'applaudissements se fait entendre.

« Ah ! ciel, pensai-je, à qui donc viens-je de parler ? »

Mais, comme le coursier de la légende, j'avais le feu dans le ventre et la flamme dans les narines : une batterie de mitrailleuses ne m'aurait pas arrêté.

Je gagne l'avant-scène et je fixe toute cette salle d'un regard de hyène, et je jette à l'orchestre, au parterre, aux galeries, dans tous les recoins de ce vaste Odéon, ces cris de la vertu vengeresse :

Banqueroutiers, valets, libertins, renégats,
Fripons de toute espèce et de tous les états,
Salut ! nous nous devons un respect réciproque,
Nous comprenons l'esprit positif de l'époque ;
Nous sommes des pieds plats, oui; des marauds, d'accord ;
Mais le monde est à nous, car nous avons de l'or !

J'ai remporté quelques succès dans ma vie, ajoute Laferrière, mais jamais de pareils à celui qui, à ce moment, m'enleva comme un ouragan...

En recopiant ces lignes, fiévreuses comme lui, il me semble, en vérité, que je revois Laferrière, debout, au milieu de la scène, et jetant cette apostrophe au public. Avec quelle amertume encore il disait, de façon à faire frissonner, ce vers demeuré célèbre :

Moi qui n'ai pas dîné pour acheter des gants !

L'*Honneur et l'Argent* et la *Conscience* furent, à l'Odéon, deux de ses plus grands triomphes et marquent, pour ainsi dire, le point culminant de sa carrière. Il était déjà bien populaire. Il avait fait — c'est le terme consacré — « courir tout Paris » dans le *Chevalier de Maison-Rouge* et dans le *Comte Hermann*. Il allait rencontrer bien des succès encore ; mais la comédie de Ponsard et le drame de

Dumas lui assurèrent deux incomparables triomphes.

Un de ses rôles les plus populaires, un de ceux qui lui firent le plus d'honneur et lui coûtèrent le plus de peine, ce fut le personnage de Gaspard Hauser dans le *Pauvre Idiot*. Nous le lui avons vu jouer, il y a quelques années, et avec tout l'accent de la jeunesse, sur la petite scène du théâtre Montparnasse. C'était en 1870. Il y avait trente-deux ans que Laferrière l'avait créé. Je retrouve même une fort curieuse note qu'il me remit alors sur cette pièce et qui montre tout le soin, toute la conscience qu'il apportait à ses rôles, dont il se faisait, en quelque sorte, peu à peu, une habitude.

Première de l'*Idiot*, à la Gaîté, 11 juin 1838 :

De tous les créateurs du *Pauvre Idiot*, il ne reste plus que trois survivants : Deshayes, qui, à l'époque, avait à peine vingt-deux ans, sortait du Petit-

Lazari pour créer sur la nouvelle scène de la Gaîté le rôle Tony, son premier succès ; Fillion, qui jouait Frédérick, le sauveur de l'idiot, est aujourd'hui directeur d'une troupe de province.

Saint-Firmin, qui créa Attanasius et qui plus tard créa à la Renaissance Don César de Bazan dans le *Ruy-Blas* de Victor Hugo, à côté de Frédérick Lemaître, est mort.

M^me Gauthier, sœur de Bouffé, et qui créa la mère de Laferrière, est morte.

Le costume du cachot date de la création de la pièce.

Le décor du souterrain, celui qui sert aujourd'hui, est peint par Chéret.

J'ai usé au moins *une dizaine de souterrains* dans mes excursions. Sans ce décor qui représente pour moi celui de la création, je ne sais pas si je serais aussi à mon aise. Je suis fait depuis 40 ans bientôt à cette même teinte sombre. La fenêtre par où je grimpe est à la même hauteur toujours. Je vais, je viens dans ce décor comme si je ne l'avais jamais quitté.

Ce qui m'a presque toujours sorti de mon illusion à cet acte, c'est la musique qui me fait mentalement parler. Eh bien ! si je ne rencontre pas de véritables artistes dans la composition de l'orchestre, je suis très malheureux et ma fatigue est triple. Il me faut

exprimer plus vite ce qui doit être exprimé lentement, ainsi de suite. C'est un cruel supplice, et voilà ce qui m'a toujours fait prendre en exécration ce rôle qui m'est demandé partout en province, et qui fait des recettes que n'ont jamais faites et ne feront jamais les plus beaux chefs-d'œuvre classiques, romantiques et modernes. »

Je me suis souvent aperçu du besoin qu'avait ainsi Laferrière de retrouver, quand il jouait, les moindres objets à leur place accoutumée. Ce n'était pas un acteur froid et indifférent à son personnage, un de ces acteurs dont nous parle le *Paradoxe du Comédien*, de Diderot, et qui se moquent parfaitement des larmes qu'ils versent pour en faire verser. Laferrière, au contraire, s'incarnait dans le personnage qu'il représentait. Il n'était plus *lui*, il était *l'autre*. Et cependant, chose singulière, il demeurait toujours Laferrière !

Ce passionné voué aux éternelles déclarations d'amour, ce *jeune premier* avait pourtant, au besoin, la veine comique.

Je parlais un jour, dans un feuilleton, du grand acteur anglais Macready, d'après les *Reminiscences and selections from his Diaries and Letters*, qu'on venait de publier à Londres. Et Laferrière, venait, le lendemain, me raconter, à propos de l'acteur anglais, un souvenir qui eût pu prendre place dans ses *Mémoires*, mais qui, dans tous les cas, mérite de n'être point perdu.

Au moment où Macready fit, à Paris, son grand voyage artistique, — en 1845, — Laferrière était engagé au théâtre du Vaudeville, et l'on donnait là une revue de fin d'année, *Paris à tous les diables*, qu'avait composée M. Clairville. Laferrière — chose particulière — a toujours eu un talent spécial, un *don* personnel pour ce genre si amusant et si parisien de plaisanteries qu'on appelle les *imitations*. Neuville lui-même, dont les *imitations* d'acteurs étaient, dit-on, si remarquables, ne les réussissait pas mieux que lui,

C'est un art qui a son prix, après tout, et nous voyons dans l'*Impromptu de Versailles* que Molière ne dédaignait pas *d'imiter* plaisamment ses rivaux. Laferrière eut donc l'idée, après avoir vu Macready, de faire son *imitation*, à une condition pourtant, c'est qu'on ne mettrait pas sur l'affiche le nom de *l'imitateur*. Laferrière entrerait en scène costumé en Hamlet et jouerait la « scène de l'Ombre », parodiant l'accent britannique du grand tragédien anglais. Pour donner la réplique à cet Hamlet bouffon sur la plate-forme du château d'Elseneur, Bache s'était chargé de représenter l'*Ombre* — Bache, ce maigre et fantastique Bache, long comme une perche à houblon ou comme un jour sans pain et qui nous fit tant rire plus tard, aux Bouffes-Parisiens, dans le rôle ou plutôt la chanson du roi de Béotie. Bache s'enfarina donc le visage et se costuma en spectre. Laferrière, lui, avait revêtu, sans l'exagérer, le pourpoint noir du prince de Da-

nemarck, et, très élégant, pouvait ainsi jouer vraiment le personnage de Shakespeare.

Il ne savait, d'ailleurs, pas un mot d'anglais. Mais il avait si admirablement retenu l'accent, le son des consonnes sifflantes de la langue saxonne, que lorsque, en apercevant l'ombre de son père, Hamlet se mit à faire, au hasard, une tirade quelconque, les spectateurs, retrouvant sur les lèvres de Laferrière l'écho des paroles de Macready, se demandèrent si *l'imitateur* ne parlait pas lui-même anglais. L'effet de la parodie fut étonnant. On applaudit à tout rompre. Laferrière fut rappelé et Bache obtint un succès de fou rire.

Le lendemain, Laferrière se déshabillait dans sa loge lorsqu'on frappa à la porte. « — Qui est là ? — Moi, Macready ! » C'était le véritable Hamlet qui venait remercier l'Hamlet fantaisiste. Macready ne jouait point ce soir-là, et, assis aux fauteuils d'orchestre, il avait écouté Laferrière.

Macready lui-même subissait l'erreur du public, et il dit à son *imitateur :*

— Il faut que vous sachiez profondément l'anglais pour le parodier aussi bien que cela.

Lorsque Laferrière lui avoua qu'il ignorait complètement cette langue, Macready n'y voulut pas croire.

Il fut charmant, au surplus, pour le comédien français, et, lui répétant plusieurs fois : *Oh ! comme vous m'avez étonné !* il l'invita, pour le lendemain, à déjeuner chez lui, avec des artistes anglais et des écrivains. Et lorsque Laferrière entra :

« — Messieurs, dit Macready en souriant, je vous présente Macready ! Oui, Macready lui-même ! Et je ne sais plus, depuis hier, lequel est le vrai Macready, de lui ou de moi ! »

L'*imitation* de Macready ne contribua pas peu, ajoutons-le, au succès du *Paris à tous les diables,* de M. Clairville.

Ce souvenir d'il y a trente ans passés donne

une idée de la vogue qui accueillit à Paris Macready et des triomphes qu'il y obtint. L'écho de son nom même *faisait recette*. On devrait traduire en français les deux volumes de *Souvenirs* qu'il a laissés et dont l'intérêt est capital pour l'histoire du théâtre, non-seulement pour l'histoire du théâtre anglais, mais pour le nôtre.

Macready nous apprend, par exemple, combien il était préoccupé, durant tout le jour, du personnage qu'il incarnait le soir. (Bouffé, lorsqu'il doit entrer en scène, est tellement ému qu'il est souvent forcé de changer de chemise.) « Quand j'ai un rôle comme celui d'Hamlet à jouer le soir, dit Macready, ma journée entière est absorbée et je ne peux laisser aller ma pensée à aucun autre sujet. »

Chaque création nouvelle causait à Laferrière, comme à Macready, une émotion profonde. Le *jeune premier* nous écrivait un jour,

à la veille de la première représentation de *Gilbert Danglars*, à la Gaîté :

9 mars 1870.

Cher Claretie,

C'est samedi la première de *Gilbert Danglars*. J'ai bien peur, *comme toujours !*...

Vous devez me comprendre, n'est-ce pas ?.

Ah ! quelle affreuse chose que le comédien devant la critique et le public ! Il n'est plus *lui*. Le lendemain seulement, il peut ou non se compter pour quelqu'un ou quelque chose. Je n'ai point oublié que votre plume a toujours été indulgente pour moi. Est-ce assez pour me faire pardonner ma confiance en vous ?

A vous, et de tout dévouement,

A. Laferrière.

J'ai bien peur, *comme toujours !*

« Deux acteurs seuls, me disait un jour M. Régnier, n'étaient pas émus en entrant en scène : Baptiste aîné et Brindeau. »

Les autres ne sont jamais fort à leur aise.

Laferrière était ému, parce qu'en véritable artiste, en comédien qui pense, il avait tout à la fois le respect de son art et le sentiment de sa responsabilité ! Dans l'œuvre qu'il s'était chargé d'interpréter, il n'oubliait jamais l'auteur. Il était de ceux qui, sous le feu de la rampe, eussent considéré une faiblesse comme une trahison.

Nous avions donné, il y a quelques années, une comédie au théâtre de Cluny, sous ce titre : *Le Lest*. Il n'était point du tout question d'y faire jouer Laferrière ; mais, un jour, cette lettre m'arriva :

<div style="text-align:right">Samedi, 19 septembre 1871.</div>

Cher Ami,

Les journaux annoncent que vous allez donner une pièce nouvelle ; je me plais à penser que, votre volonté aidant, vous vous souviendrez de la bonne promesse faite au comédien et à l'ami.

De tout cœur,

Votre

LAFERRIÈRE.

J'avais, en effet, autrefois, promis un rôle à Laferrière. J'eusse voulu proportionner ce rôle à la hauteur du talent du comédien. Il n'y avait, dans le *Lest*, qu'un personnage qui pût lui convenir, peut-être. Mais il était peu développé. D'ailleurs, c'était un vieillard, un ancien commandant d'artillerie. Laferrière, qui voulait, depuis quelques années, jouer les *Lafont*, accepterait-il de mettre sur ses cheveux noirs une perruque grise ? Il y consentit et cordialement. Le rôle fut développé et la pièce, qui était une comédie gaie, tourna au drame — à son détriment — et devint les *Ingrats*. J'ai toujours regretté la première version : *Le Lest*.

Comme Laferrière était ému, le soir où il lui fallut se présenter devant le public avec des cheveux blancs et des moustaches blanches ! Il s'était fait une tête superbe. Il incarnait majestueusement la loyauté militaire. Mais il tremblait. La foule allait-elle, sous ces

cheveux blancs, reconnaître *son* Laferrière ?
Je n'ai jamais vu un comédien plus troublé ;
mais je le dis ici pour prouver quelle était la
conscience de cet homme, il était aussi vivement, plus vivement ému peut-être, pour
l'auteur et le sort de la pièce que pour lui-
même. Aucun sentiment égoïste. Tout au
contraire, un admirable dévouement artistique
qui le faisait marcher au feu en songeant à
l'œuvre même et en oubliant son interprète.

Ce rôle, le seul rôle de vieux qu'il ait joué
dans sa carrière, devait être l'avant-dernier de
tous ceux qu'il créa. Il reparut encore à l'Ambigu dans le drame de la *Vénus de Gordes* où
il représentait, avec une tristesse touchante,
un pauvre amoureux méconnu. Puis il joua
quelque temps après, et d'une façon bien remarquable et bien émouvante, *Elle est folle*,
au théâtre Cluny, — et ce fut tout.

Je retrouve une lettre assez sombre que Laferrière m'écrivait justement pour me prier de

l'aller voir dans cette pièce où il méritait si vivement d'être applaudi. Les pressentiments les plus noirs apparaissent dans ces quelques lignes. Quand il les écrivait, Laferrière n'avait pas huit mois à vivre.

<div style="text-align:right">25 novembre 1876.</div>

Je suis malade, mon cher ami ; je ne quitte la chambre que pour aller jouer *Elle est folle*, qui va disparaître de l'affiche au premier jour pour faire place à l'*Homme de paille*, de M. Petit.

Vous ne m'aurez pas vu dans Harleigh, et je le regrette. Je crois que vous auriez été content de moi.

J'étais allé dernièrement vous porter le commencement d'un chapitre de mon troisième volume de *Mémoires*, chapitre qui n'est pas complètement terminé, mais qui le sera au premier moment.

A notre prochaine rencontre, je vous lirai la chose.

Je suis fort triste, mon cher ami, presque découragé. Dumas est venu me voir la semaine dernière, et m'a dit que *Balsamo* était reculé à l'année prochaine. Auguste Maquet garde ses *Quarante-Cinq* en vue de l'exposition. Me voilà donc forcément inactif. D'ici-là que va-t-il se passer pour moi ? Je n'ose y songer !...

Pauvre et grand artiste ! Il ne devait voir ni *Joseph Balsamo* ni les *Quarante-Cinq*, et, « d'ici là » c'était la mort qui allait venir. Au moins l'a-t-elle frappé en pleine force, et de cet avenir qu'il redoutait n'a-t-il eu que la crainte. L'artiste a disparu en pleine popularité, l'homme s'est éteint sans souffrir.

On s'est demandé quel était son âge. Il nous a répété souvent : « J'ai vu naître le siècle. » Dans ses *Mémoires*, il ne donne aucune date à sa naissance. Je tiens aussi de lui qu'il avait débuté au théâtre de Montparnasse, dans Osmin de *l'Orphelin de la Chine*. Il était tout jeune alors, et s'était affublé d'une barbe immense qui lui tombait au milieu de la poitrine. Il avait ensuite joué, à la Porte Saint-Martin, dans une tragédie quelconque imitée de *Roméo et Juliette* de Shakspeare, puis dans le *Marino Faliero* de Casimir Delavigne. J'ai cherché son nom dans la distribution des rôles ; mais, ingrats envers ceux qui ont com-

battu pour eux, certains auteurs ne donnent pas les noms des acteurs en imprimant leurs pièces.

Nul n'a oublié, il est vrai, les rôles que Laferrière a créés dans sa longue et glorieuse carrière, l'*Aveugle*, le *Fou par amour*, le *Sonneur de Saint-Paul*, la *Fausse Adultère*, les *Sceptiques*, etc.; mais on ignore ceux qu'il dut créer, et, parmi ceux-là, il en est un qui eût été pour lui un triomphe : c'est le principal rôle des *Diables noirs* de Sardou. Laferrière y eût certainement apporté sa passion fatale, et le personnage, fort remarquable, un peu byronien, eût été mieux expliqué. Je ne sais quelles difficultés s'élevèrent entre Laferrière et Sardou. Le comédien était décontenancé et légèrement énervé par les observations de l'auteur. Il lui dit, un jour :

— Jamais Dumas père ne m'eût ennuyé ainsi !

— C'est que je soigne plus ce que je fais que Dumas ! répondit Sardou.

Laferrière jeta le manuscrit et ne joua point les *Diables noirs*. Le rôle échut à Berton père qui, il faut bien le reconnaître, avait beaucoup pris des intonations et des gestes, des *effets* de Laferrière.

L'éminent comédien laissait encore en mourant ce volume de *Mémoires*, publiés aujourd'hui sous ce titre : *Souvenirs d'un jeune premier*. Il fut en effet un *jeune premier* jusqu'à la fin et tel que les lithographies de Léon Noël le représentaient autrefois. Ces Souvenirs resteront. Ils sont curieux et ils sont sincères. On voit par là quelles étaient l'intelligence vraiment haute et la conscience artistique de cet homme qui fut vaillamment applaudi et profondément aimé. Plus d'un auteur en renom, même parmi les plus fameux, lui a dû un conseil profitable. C'était un esprit lettré et ouvert à toutes choses. Le consulter, c'était avoir un avis juste et solide. Voici ce que lui écrivait Méry pour lui lire peut-être la *Bataille de Toulouse:*

19 janvier 1862.

Cher ami,

Par précaution, je vous envoie un *oui*. Donc, à demain lundi, à onze heures, d'une précision tyrannique, mais tolérante, à cause de la distance qui me sépare de Beaumarchais.

Il y aura trois douzaines d'huîtres et trois actes.

A vous de cœur et de plume.

MÉRY.

Quelques années auparavant, un homme de beaucoup de talent, d'une gaieté franche et pleine d'observation, qui, avant de nous divertir à ses lestes vaudevilles, rêvait sans doute de nous faire pleurer, Lambert Thiboust, avait quelque peu collaboré avec Laferrière à un *Gilbert*, — Gilbert, le poète, — qu'il destinait au théâtre de l'Odéon. La lettre qu'écrivait Thiboust, intéressante à tous les points de vue, donne bien une idée de l'autorité qu'avait, en fait de littérature, le remarquable comédien :

Mon cher Laferrière,

J'ai bien tardé à te répondre, et voici pourquoi : Notre *Gilbert* est la pièce *odéonienne* par excellence. Seul le parterre de l'Odéon peut fêter ou pleurer les poètes. — Au boulevard, nous aurions une belle première, et pas d'argent au bout. — A l'Odéon, nous aurons une série de belles et fructueuses soirées.

Il est évident, mon cher ami, que ton beau talent sera, un jour ou l'autre, nécessaire à l'Odéon. Tu es trop adoré de son public pour que Royer se refuse à l'évidence et marche sur ses intérêts. — Ce jour-là, et quand besoin sera, tu auras la pièce à ton premier signe.

Je te dirai, mon pauvre Laferrière, que mon travail forcé de cet hiver m'a abîmé la santé. *J'ai fait jouer huit pièces en trois mois !...* Et comme je ne travaille que la nuit, cela m'a fatigué la poitrine. J'ai une mauvaise toux et un point dans le dos. Mon médecin m'envoie à Pau chercher du soleil. Je pars jeudi matin. J'emporte *Gilbert*, et j'y travaillerai au pied des montagnes. Je serai de retour à Paris vers le 1er mai, et ma première visite sera pour toi. Peut-être y aura-t-il du changement dans les théâtres. Peut-être (qui sait ?), peut-être seras-tu retourné à l'Odéon !...

Une bonne poignée de main.

LAMBERT THIBOUST.

Rêves d'autrefois ! Qu'est devenu ce *Gilbert*? Il dort parmi les œuvres de jeunesse de l'auteur des *Filles de marbre* et des *Jocrisses de l'amour !*

Mais, de tous les côtés, auteurs et conteurs — depuis les plus anciens, comme Paul de Kock, jusqu'aux plus nouveaux, comme Touroude — suppliaient Laferrière de jouer leurs œuvres, de les présenter, de leur ouvrir les redoutables portes des directeurs. A l'heure où Laferrière se faisait applaudir à côté du pauvre et sympathique Larochelle dans sa dramatique création des *Sceptiques,* le vieux Paul de Kock, en lui adressant, par lettre, ses bravos, ajoutait :

<div style="text-align:right">Paris, 24 février 68.</div>

Demande à Larochelle si, après avoir joué du Dumas et du Félicien Mallefille, il veut jouer du Paul de Kock. J'ai une comédie-drame (mais plus comédie que drame) à lui offrir ; elle est tirée d'un de mes romans qui ont toujours fort bien réussi au théâtre ; j'aime à croire qu'il en sera autant de celle-ci.

Il n'y a point d'horreurs, de poison, d'assassinat, ni d'incendie, mais il y a du cœur et surtout de la gaieté, de plus deux rôles d'hommes magnifiques. Mon premier rôle (pas amoureux) et un jeune commissionnaire très comique. La pièce est trop douce pour mes voisins. Elle a six actes et huit tableaux.

Pardon de t'ennuyer de ces détails, mais aussi, que diable ! pourquoi es-tu toujours jeune ? Pourquoi as-tu toujours un immense talent ? C'est pour qu'on désire toujours te voir jouer.

Mille amitiés,
<div style="text-align:right">CH. PAUL DE KOCK,
Boulevard Saint-Martin.</div>

En relisant tous ces témoignages d'affection et d'admiration, Laferrière revit, semble-t-il. Toutes ces sympathies lui font un glorieux cortège. On a vu combien il était aimé et populaire, le jour, où, sous la pluie, une foule se pressa devant son convoi funèbre pour le saluer une dernière fois. C'était tout un monde de souvenirs et d'émotions qui semblait partir avec lui !

Cet homme — avec ce nom magique sur une affiche: *Laferrière* — avait fait verser

tant de larmes, fait battre tant de cœurs ! Il avait ému et charmé trois générations ! Il avait incarné le drame romantique et le drame moderne, le drame, cette forme superbe du théâtre, et qui a perdu, un à un, ses plus vaillants défenseurs : Mélingue, Frédérick, Laferrière !

Il avait exprimé la passion et l'amour. Il avait représenté l'éternelle jeunesse. C'est à tout cela qu'on disait adieu.

On saluait aussi l'artiste loyal et plein de droiture, on saluait le père en voyant les larmes de cette courageuse jeune fille qui le suivait jusqu'à la tombe et n'a voulu le quitter que lorsque tout a été fini (1).

(1) M^{lle} Laferrière est aujourd'hui la femme de M. Paul Rolier, le courageux ingénieur-aéronaute, qui, parti de Paris en ballon pendant le siège de 1870, alla tomber, poussé par le vent, en Norwège, et revint de là apporter à la délégation de Tours les dépêches qui lui avaient été confiées par le gouvernement de Paris. Une relation de cet incroyable voyage de M. P. Rolier doit être prochainement publiée.

Ainsi l'éminent comédien s'en est allé accompagné des regrets de tous. Son nom n'est pas de ceux qu'on oubliera, et tant qu'il y aura un théâtre en France et qu'on parlera de jeunes premiers, et qu'on citera des incomparables diseurs de déclaration d'amour, on vous répondra :

— Oui, mais si vous aviez vu et entendu Laferrière !

<div style="text-align:right">**JULES CLARETIE.**</div>

SOUVENIRS

D'UN

JEUNE PREMIER

CHAPITRE PREMIER

Les représentations de salon. — Alexandre Dumas orateur. — Méry. — M^{me} de Girardin.

Je ne suis pas ce qu'on appelle un artiste de salon.

La spécialité un peu trop sévère de mon répertoire n'a pas fait de moi un de ces amuseurs qu'on se plaît à compter parmi les attractions d'un raout ou d'une soirée intime ; je ne surprendrai pas beaucoup mon lecteur en

lui disant que je ne m'en plains pas. Cependant, un soir, pendant les représentations de *Maison-Rouge*, je reçus d'Alexandre Dumas la lettre qu'on va lire :

Mon cher Laferrière,

Je suis chargé de t'inviter de la part de Girardin.

Prends une voiture, viens aussitôt après ton spectacle, et, comme tout sera fermé, je te ferai entrer par le théâtre, pour ne pas faire un événement de ton entrée au milieu du spectacle.

C'est pour dimanche, tu sais.

A toi,

Alex. Dumas.

Le dimanche donc, à l'heure indiquée, je me rendis chez le rédacteur en chef de la *Presse*, en son petit hôtel des Champs-Élysées, aujourd'hui détruit, et Dumas me présenta lui-même.

Peu de monde, soixante personnes au plus.

La soirée, jusque-là, avait été variée par la conversation et même, si je m'en souviens

bien, par quelques poésies lues ou quelques pièces sérieusement jouées entre amateurs.

On allait passer aux bouffonneries.

Le programme avait désigné d'avance les personnes chargées d'amuser les autres : *les condamnés*, lorsque j'arrivai, étaient déjà réunis dans une chambre, où on leur faisait la toilette.

Mon tour vint d'entrer aussi en chapelle.

Les aides-bourreaux qui nous préparaient à la petite fête, en qualité d'habilleurs, étaient M. de Girardin lui-même et Théophile Gautier.

Il s'agissait d'improviser une parodie extrêmement spirituelle de l'*Hamlet* de Shakespeare : Alexandre Dumas, première victime, faisait l'Ombre, Ronconi et mon camarade Colbrun, Horatio et Marcellus, moi, Hamlet.

J'oubliais de dire qu'au nombre des habilleurs empressés à nous parer pour le sacrifice, il y avait aussi le comte d'Orsay.

Dumas, pour représenter un échappé de la tombe, s'était revêtu d'un grand drap

blanc et coiffé d'un bonnet de coton, ce qui avait fait beaucoup rire les habilleurs...

« Succès de corridors », murmurait Colbrun entre ses dents.

Or, Colbrun n'était pas seulement le quasi-nain, le quasi-bossu, le quasi grand artiste que nous avons connu ; c'était en même temps un profond philosophe et un observateur des plus fins.

Il avait dit en arrivant de son air de gamin narquois :

— A quelle heure devons-nous avoir de l'esprit ?

— A une heure après minuit, avais-je répondu en soupirant.

— Une heure pour le quart, que diable ! Et... dans la salle, hein ! Personne du bâtiment ?

— Oh ! si fait, il y a des poètes, des romanciers, des auteurs dramatiques, des...

— Tout ça, c'est pas du bâtiment ! j'aimerais mieux un pompier.

Alexandre Dumas entendit le mot, et, se retournant brusquement, il tendit la main à Colbrun. Le grand homme et le petit homme

s'étaient compris ! Le pompier manquait à Dumas, et il le fit bien voir !

Son entrée eut un succès étourdissant. C'est même ce qui le perdit. Après un effet pareil, il n'y avait plus à en espérer d'autres. Il le sentit et il en fut démonté.

Il avait, d'abord, entrebâillé lentement et discrètement la porte, et s'étant glissé par l'ouverture, l'avait refermée brusquement en s'aplatissant contre le panneau ; là, il avait fait une demi-pose, et enfin, se retournant, il avait offert aux spectateurs, non plus le spectre d'un roi empoisonné dans son premier sommeil, et enseveli à la hâte avec son bonnet de nuit, mais la physionomie mélancolique et profondément désillusionnée d'un pendu. (*Tonnerre d'applaudissements.*)

Mais, quand il lui fallut parler, lui, cet homme dont la plume ne restait jamais à court, sa langue glacée par la peur lui refusa même une parole, et il arriva ce phénomène bizarre qu'au rebours de l'habitude qui veut que ce soit les fantômes qui fassent peur aux vivants, cette fois ce furent les vi-

vants qui effrayèrent le fantôme et l'effrayèrent si bien qu'il ne put jeter à Ronconi que ces quelques mots : « Mon ami, dites à mon fils que je ne sais plus ce que je venais lui dire et que j'éprouve le besoin de m'en aller. » Puis il se sauva comme il était entré.

Oui, Dumas, la verve faite homme, Dumas le causeur, Dumas le conteur, Dumas qui savait commander sur la scène du Théâtre Historique à une armée d'artistes et de figurants ; Dumas qui, la plume à la main, écrivait quatre volumes en un mois, une pièce en huit jours et un acte en deux heures, Dumas s'était troublé à ce point de perdre l'esprit et la voix, devant un petit nombre de personnes que leur amitié pour lui disposait d'avance à accepter toutes les fantaisies, tous les caprices de son inspiration.

Au reste, c'était là l'une des infirmités de ce bon Dumas. Non seulement il n'a jamais été improvisateur, non seulement il n'a jamais pu parler en public, mais il m'a dit vingt fois, que la pensée seule de se sentir isolé soit à une tribune, soit sur un théâtre,

et d'avoir en face de lui un auditoire muet et attentif le glaçait d'épouvante et lui paralysait le cerveau.

Il faut des études longues et difficiles, une pratique de tous les instants, et un tempérament exceptionnel pour devenir orateur ou improvisateur.

Méry fut un des plus abondants et des plus spirituels improvisateurs qu'ait connu la langue française ; mais il était marseillais, et il avait l'esprit particulier aux peuples méridionaux, cet esprit fait de verve plutôt que de traits et où l'entrechoquement sonore des mots a le bonheur de remplacer le *mot*.

Jusque dans les dernières années de sa vie, on vit Méry, parlant bas, ne gesticulant que très peu, l'œil à demi-clos, souriant d'un sourire voltairien auquel une barbe broussailleuse donnait je ne sais quelle accentuation à la fois comique et simiesque, on vit le narquois provençal faire les délices des salons de Paris et des *conversations* d'Ems, de Bade et d'Hombourg, émerveillant les grands-ducs, étonnant les

rois allemands et enthousiasmant les princesses, on le vit jeter à foison et par poignées tous les diamants et toutes les perles de sa faconde gallo-romaine, parler et improviser comme l'oiseau chante, et rester digne jusqu'à son dernier jour d'être surnommé le dernier troubadour de la Provence.

Mais Méry, je le répète, était de race jaseuse, et son génie tenait surtout du sol qui l'avait vu naître.

Son esprit faisait pour ainsi dire partie intégrante de son être, et il n'avait ni à lui commander ni à le dominer pour qu'il lui obéît. Il parlait et c'était l'esprit même qui parlait. De là, nul effort, nulle crainte, nulle timidité. Il était lui, partout et toujours. Son esprit n'était point une création, c'était une effluve. Méry mort, tout ce qu'il avait été dut périr avec lui; et tout ce qui restera de lui ne sera pas ses œuvres, mais à peine quelques souvenirs.

Telle est la différence qui distingue l'improvisateur de l'écrivain : il est rare que l'on puisse être l'un avec l'autre en même temps.

La soirée, chez Girardin, comme toutes celles où l'on se promet de beaucoup rire, fut ce que nous avions prévu qu'elle serait, triste et froide ; nous nous escrimâmes pour être drôles et nos auditeurs se battirent les flancs pour s'en égayer. Nous finîmes, en désespoir de cause, par une séance d'imitations où nous reproduisîmes tous les cris d'une basse-cour. Heureusement que je possédais, sur la matière, une expérience spéciale, fruit de longues études, et que j'avais entre autres, un certain duo que j'avais intitulé : *Le réveil du coq et de sa poule*, et dans lequel j'excellais, au dire des amateurs les plus difficiles. De sorte qu'après Ronconi, qui fit le chien avec un véritable succès, je commençai mon duo et le terminai, je dois le dire, au bruit des trépignements unanimes.

« Voilà un renseignement précieux pour la biographie de cet animal, » s'écria Théophile Gautier en se tenant les côtes. (L'animal c'était moi.) « On sait maintenant qu'il est né dans un poulailler. »

Et d'applaudir.

La glace était rompue.

M^me de Girardin me jeta son bouquet ; mais M. de Girardin, ne voulant pas que les autres artistes fussent privés de cette ovation, alla me reprendre gravement le bouquet et le rendit à sa femme, qui le jeta à Dumas ; puis après Dumas, au nez de Colbrun, puis à Ronconi, puis aux autres. Et de rire.

Enfin, on semblait s'amuser un peu !

M^me de Girardin, heureuse, rayonnante, délivrée de cette obsession secrète de la maîtresse de maison qui craint d'avoir eu, dans son programme, une méchante inspiration, s'alluma tout à coup de tous les feux de son esprit.

A partir de cet instant, la fête étincela.

M^me de Girardin, cette adorable femme qui voulut mourir jeune afin de mourir belle, s'y montra femme et femme d'esprit jusqu'au bout des doigts, de telle sorte que, ne sachant plus si nous devions plutôt l'admirer que l'aimer, nous nous mîmes tous à l'aimer comme à l'admirer.

Se montra-t-elle poète, elle, qui était poète jusque dans le cœur ? Eut-elle simple-

ment de ces mots délicieux qui charment et séduisent à la fin ? Ne m'en demandez pas si long ! Elle fut elle, c'est-à-dire cette nature d'élite que ceux qui l'ont connue regrettent, comme on regrette ce qui fut bonté, talent, génie !

Cette soirée finit. Le lendemain, chacun des invités de M^{me} de Girardin dut se demander, comme je me le demandai à moi-même, si l'esprit que nous avions eu, elle ne nous l'avait pas donné !

CHAPITRE II

Les rôles jeunes et les rôles « marqués. » — « Le Médecin des Enfants. » — Bignon. — Frédérick Lemaître. — « Henri III et sa cour. »

A mon retour de Lyon.....

Or ça ! me dira peut-être le lecteur, s'il a eu la bienveillante patience de me suivre jusqu'ici, je ne sais si je me trompe, mais vous me paraissez un peu bien nomade, monsieur le comédien ?... Vous ne tenez nulle part, et vous n'avez pas plus tôt installé votre tente en quelque tripot dramatique, ainsi que disaient nos pères, que vous songez déjà où vous irez la planter le lendemain !...

C'est vrai, et j'aurais mauvaise grâce à dissimuler mon défaut, auquel, d'ailleurs, je trouve, comme circonstance atténuante, une cause naturelle, d'abord, et un avantage, ensuite. La cause naturelle, je la rencontre dans le tempérament que m'a départi la nature, tempérament inquiet, fort amoureux de mouvements, un peu affamé d'inconnu, et d'une curiosité féline. Quant à l'avantage, ne croyez pas qu'il soit chimérique, rien n'est plus stérile que l'immobilité. On vieillit à ne pas changer. Dans un théâtre, comme partout, on date du jour de l'apparition. Je connais des acteurs beaucoup plus jeunes que moi, qui, par leur persistance à habiter la même planche, semblent pour le public remonter au déluge. Il y a toujours une sorte d'intérêt et de curiosité à voir les premiers pas d'un artiste dans un pays nouveau. Ce sont comme des incarnations successives. A mesure que change le milieu, se manifeste pour l'artiste la nécessité de créer des physionomies nouvelles. Il faut qu'il obéisse aux divers genres qu'il est, de la sorte, forcé d'aborder. Cela le rend plus souple, plus ma-

niable, plus varié. Cela fait travailler son intelligence et multiplie ses moyens d'action. L'acteur qui s'éternise dans un théâtre, finit, à la longue, par jouer toujours le même rôle; il crée ainsi un emploi spécial dont il devient l'esclave et les autres prennent l'habitude de lui apporter le lendemain les effets de la veille. On dit : « Il est parfait dans cette scène-là, il faut la lui refaire. » Et il arrive, par exemple, qu'on refait éternellement Desgenais. Je date d'un temps où les questions d'art passaient généralement avant les questions d'argent, et où, avant de demander au directeur : « Que me donnerez-vous ? » on demandait à l'auteur : « Que me ferez-vous jouer ? » Ce n'est pas ainsi que l'on fait fortune. J'ai travaillé pendant cinquante ans de ma vie au théâtre et je mourrai pauvre.

Lorsqu'il fut question de me faire jouer le rôle du *Médecin des enfants*, MM. Dennery et Anicet Bourgeois, les deux Corneille du boulevard (des deux quel était Pierre, c'est ce que je ne dirai pas), me demandèrent, non sans quelque hésitation, si je consentirais à jouer un rôle où, père au premier acte d'un

enfant en bas-âge, j'aurais au troisième acte une fille de seize ans.

Je me mis à rire.

Cela touchait, en effet, à une accusation dont je suis encore victime à l'instant où j'écris, surtout à cet instant de ma vie, où l'âge devrait au moins me défendre contre de pareilles misères.

On m'attribuait la volonté puérile de me soustraire à tous les *rôles marqués*.

C'était là une tradition si bien établie que les auteurs se fussent bien gardés de venir me proposer un ouvrage où je n'eusse pas eu à jouer un personnage de moins de vingt-cinq ans.

En cela, je l'avoue, j'étais un peu leur complice, et à la longue, le public lui-même s'en mêla. Je fus leur complice, en ce sens que ma timidité me portait de préférence à combattre avec des armes familières et connues. Ces armes étaient à la fois morales et physiques. Elles provenaient autant du foyer de chaleur passionnée que la nature avait mis en moi, que du procédé tout matériel à l'aide duquel, on le sait, j'avais eu la singulière

fortune de conserver à cinquante ans, les traits et la physionomie de la jeunesse. Il me semblait plus simple et en même temps plus facile de triompher avec le secours de ces auxiliaires, dont je disposais sans travail, que de me risquer en des tentatives où il m'eût fallu puiser à d'autres sources les éléments de la victoire. Cependant, je m'en voulais de cette lâcheté, et je m'en adressais de tels reproches à moi-même que, lorsque MM. Dennery et Anicet Bourgeois me parlèrent de jouer un jeune père, loin de me montrer rétif à la proposition, je les en remerciai, au contraire, et courus conclure avec le directeur de la Gaîté un engagement dont les conditions furent arrêtées et signées en quelques minutes.

Mais il s'agissait de convaincre aussi le public.

Le public est routinier. Il classe et étiquette ses admirations, et ne veut pas qu'on lui en change l'ordonnance. A chaque artiste connu, il coud, pour ainsi dire, une formule critique, et cela fait, il n'y pense plus. L'artiste change, vieillit, se modifie,

s'accroît, se développe, peu lui importe : la formule reste. Les pères ont dit : « Ce diable de Laferrière sera toujours jeune ! » Et les enfants de répéter : « Comme il est jeune ! » Et les petits-enfants de vouloir en effet que cette jeunesse-là ne finisse pas. Le mot que je porte ainsi collé sur les épaules, c'est donc *Jeunesse*, comme le mot que porte Melingue est : *Bravoure !* Ceci me rappelle l'indignation du public un jour qu'on lui montra son Melingue dans un personnage qui recevait des coups et ne tuait personne. Dès le premier entr'acte, la moitié des troisièmes galeries se vida, et à la fin de la pièce, il n'y avait plus personne. Il fallut changer la pièce au bout de quelques représentations.

Melingue ne put effacer cet échec qu'en jouant Chicot dans la *Dame de Monsoreau*, et en tuant douze à quinze figurants au dernier tableau.

Quant à moi, c'est le destin : — il faut que j'aie toujours vingt ans. Depuis quelques années, on y ajoute une plaisanterie inventée par les petits journaux. On dit que je suis mon petit-fils.

Malgré tout, je n'hésitai pas : j'acceptai le rôle du *Médecin des enfants*, et je le jouai avec succès. Il est vrai que je ne m'étais vieilli que d'une dizaine d'années, que l'on ne parlait point de mon âge, et que le public, absorbé par l'intérêt du drame, voulut bien ne pas trop prendre garde à l'infraction dont je me rendais coupable. Mais ce qui m'amusa surtout, ce fut l'anxiété des auteurs, quelques minutes avant la représentation. Ils montèrent dans ma loge et voulurent savoir comment j'allais me grimer au troisième acte. Ils tremblaient que je ne me fisse trop vieux. « Pas de favoris surtout !... » s'écriait Anicet. Ils auraient voulu que je jouasse un père, et au moment de mettre au jour leur audace, le courage leur manquait. Ils avaient peur du public. « S'ils allaient ne plus vous reconnaître dans la salle ?... » me disaient-ils avec effroi. « Eh ! mais, leur répondais-je, c'est précisément là la situation. — Oui, sans doute, répondaient-ils, mais il y a quelque chose qui vaut encore mieux que notre rôle, c'est Laferrière, et il ne faut pas le masquer ! »

Et voilà comment, au théâtre, comme ailleurs, l'art doit céder presque toujours aux petites considérations propres à assurer le succès.

Je pris un terme moyen entre les convenances et la vérité, et je sauvai la situation sans me satisfaire moi-même entièrement. La pièce n'en eut pas moins un succès de très longue durée, et je recueillis une bonne part des bravos. Bignon jouait avec moi dans cet ouvrage; je crois que ce fut même son dernier rôle. Il mourut peu de temps après, dans la force de l'âge et du talent, d'une hydropisie foudroyante. S'il eût vécu, il fût devenu l'un des meilleurs artistes de ce temps-ci.

Il était convenu qu'avant l'expiration de mon engagement au théâtre de la Gaîté, je reprendrais le rôle de Saint-Mégrin dans *Henri III et sa cour.*

On me prévint tout à coup que Frédérick Lemaître était engagé pour cette reprise, et qu'il devait interpréter le rôle du duc de Guise.

J'avoue que je n'avais plus depuis long-

temps l'intrépidité des novices, et que la menace de ce voisinage ne laissa pas de m'effrayer beaucoup. Plus j'admirais Frédérick, plus je redoutais une comparaison qui pouvait être pénible à mon amour-propre. De son côté, le grand artiste me rendait une sorte d'hommage en sortant un peu de ses habitudes; il répéta avec beaucoup de soin, se préoccupa de son costume et de son armure, s'enferma quelquefois dans sa loge, pendant les répétitions, pour revêtir sa cuirasse, et portait une attention soutenue à la façon dont il ôterait et remettrait son casque.

Mais il avait des idées à lui quant à la mise en scène, et, par exemple, à la grande scène du défi, je m'aperçus que M. de Guise trouvait bon de remonter la scène, et de laisser Saint-Mégrin lui parler dans le dos. Je patientai pendant quelques jours, et lorsque je fus assuré que ce jeu de scène était, de la part de Frédérick, une résolution préconçue, au moment où à la répétition suivante, nous arrivâmes à cette scène, et dès qu'il tourna le dos pour remonter, je m'arrêtai court.

Frédérick étonné me dit :

— Eh bien, pourquoi ne continuez-vous pas ?

— J'attends, lui dis-je, que vous soyez revenu à votre place.

Frédérick me regarda, comprit que, de mon côté, mon parti était irrévocablement pris, et renonça à sa petite promenade.

Ainsi que je l'ai dit, j'étais ému de cette reprise, et je l'attendais avec anxiété.

Je n'oublierai de ma vie mon entrée en scène. Je fus pendant quelques secondes en proie à un éblouissement tel qu'il me sembla que je marchais dans les ténèbres d'une nuit profonde et glacée.

Frédérick, ce soir-là, eut dans la scène du défi un geste, une pantomime du plus grand effet ; il semblait inviter tous les mignons d'Henri III à lui jeter leur gant, se promettant de répondre à tous.

Enthousiasmé moi-même par la beauté de cette inspiration, je courus pendant l'entr'acte à la loge du maître, et lui témoignai avec entraînement toute mon admiration.

— Ah! vous avez remarqué cela? Mais c'est un vieux cliché de Ravenswood, dans la scène du collier.

J'avoue que je me retirai un peu déconfit.

Ce trait de génie n'était plus qu'une réminiscence.

La première représentation de la reprise d'*Henri III* fut splendide.

Mon entrée en scène eut un plein succès; celle de M. de Guise fut moins heureuse.

A quoi cela tint-il ?

Affaire de costume tout simplement.

Chaque soir, à la fin du drame, le public rappelait chaleureusement.

La porte du décor par laquelle le duc et la duchesse de Guise, ainsi que Saint-Mégrin, entraient, était trop petite pour pouvoir leur permettre de se présenter tous les trois de front : il avait été convenu que Frédérick entrerait avec M^{me} Naptal-Arnaut et que je les suivrais.

Frédérick avait pour habitude de se débarrasser de son pourpoint et de sa trousse, et de jouer sa dernière scène enveloppé dans

une grande robe de chambre de velours noir, retenue à la taille par une torsade.

De là un certain retard dans notre apparition.

Le public, un beau jour, perdit patience et les sifflets se mêlèrent aux rappels de messieurs les claqueurs.

Agacée de tout le tapage, M^{me} Arnaut, dès qu'elle aperçut Frédérick, dit assez haut pour qu'il l'entendît :

— Est-ce qu'il faudra toujours attendre le vieux ?

Or, il est bon que le lecteur sache que, déjà à cette époque, Frédérick se disait mon cadet de cinq ou six ans.

Frédérick, avec un de ces gestes que lui seul possédait, s'approche de M^{me} Arnaut, puis, relevant jusqu'à la ceinture sa robe de velours, il lui dit avec une majesté des plus comiques :

— Madame, je vous remercie !

Et aussitôt il regagna sa loge et s'y enferma. Nous fûmes forcés de reparaître sans lui.

Le public ne redemanda pas M. de Guise.

Mais M^me Arnaut, qui avait compris la dureté de son mot malencontreux, dès que le rideau fut baissé, accourut toute repentante frapper à la loge de Frédérick pour solliciter son pardon.

Le grand artiste, aussi charmant qu'il savait l'être quand il voulait, embrassa la coupable et lui dit :

— Que ne pardonne-t-on pas à une femme ?... Surtout quand elle est jolie comme vous l'êtes.

Le lendemain Frédérick ne se fit plus attendre.

CHAPITRE III

Ponsard. — « La Bourse. » — Napoléon III.

Les représentations de *Henri III* allaient prendre fin, lorsque j'appris que Ponsard revenait à Paris avec une nouvelle Comédie, *la Bourse*.

Après le succès que j'avais obtenu dans le rôle de Georges de *l'Honneur et l'Argent,* je tenais, naturellement, à y avoir un rôle; mais il s'était produit, entre l'auteur et moi, un incident qui devait me faire craindre que, pour cette fois, il ne demandât pas mon concours.

Voici ce qui s'était passé.

Lors des représentations de *l'Honneur et l'Argent*, ne prévoyant pas la faveur continue que cette pièce devait obtenir, je m'étais engagé avec la direction de Bruxelles, pour une époque déterminée, fixée, dans tous les cas, après l'expiration de mon traité avec l'Odéon; or, et comme je viens de le dire, *l'Honneur et l'Argent* ne cessant pas d'attirer le public, je dus, pour que ses représentations ne fussent pas interrompues, payer à la direction de Bruxelles, une indemnité assez élevée : deux ou trois mille francs, je ne sais plus au juste.

Ne disposant pas pour le moment de cette somme, je la demandai à l'Odéon, qui me la prêta, au nom de M. Ponsard.

Je sacrifiais, en fait, au théâtre et à l'auteur, un traité dix fois plus avantageux que celui que je continuais sans que rien m'y obligeât, et en consentant, en outre, à payer un dédit; mais on me promettait, il est vrai, cette compensation : une soirée à mon bénéfice, à laquelle Rachel prêterait son concours.

Cette représentation promise, cependant, n'ayant pas lieu, et, les représentations de *l'Honneur et l'Argent* touchant à leur fin, je demandai, non sans une certaine anxiété, si je serais mis dans l'obligation de rendre la somme qui m'avait été avancée pour payer mon dédit, lorsqu'une opposition, à la requête de l'auteur Francis Ponsard, vint frapper mes appointements.

Décidément, j'avais payé pour perdre.

Irrité d'un procédé qu'on aurait dû, tout au moins, m'épargner, — du bout de mon crayon, j'écrivis au bas du grimoire apporté dans ma loge, ces quatre méchants vers :

> Tudieu ! poète aimé de *l'Honneur et l'Argent*,
> Qu'à me faire payer vous avez la main leste !
> Mais un procès pour moi n'aurait rien d'engageant ;
> Prenez *l'argent*, *l'honneur* me reste !

L'habilleur les lut, ces vers, et les répéta au coiffeur, qui alla les répandre de loge en loge.

Le lendemain, ils arrivaient aux oreilles de l'auteur qui rit du bout des dents et qui ne me parla plus.

On conçoit, après cela, la peur que j'avais de ne pas jouer dans *la Bourse*.

Prenant mon courage à deux mains, j'écrivis au poète.

Je débutai par ces deux vers de Lebrun :

Par où commencerai-je ? Et comment à ma bouche
Prêterai-je un discours qui vous plaise et vous touche?

Et je continuai :

J'en suis là.... Le Georges de l'*Honneur et l'Argent* cherche ses mots pour aborder son auteur....
La « faute de s'entendre » sera-t-elle donc toujours l'école de tous les âges et de toutes les situations?
Comment a-t-il pu se faire qu'après que je vous eus si bien compris, nous nous soyons si mal entendus?

Des bruits me viennent de plusieurs côtés ; ils me viennent surtout du jardin où poussent les lauriers.

Vous venez d'écrire un nouveau chef-d'œuvre ; vous l'apportez à Paris !

Est-ce qu'une feuille de papier timbré deviendra la muraille chinoise qui m'empêchera de passer et d'aller jusqu'à vous?....

La réponse ne se fit pas attendre.

Votre lettre est allée à Vienne, au moment où j'étais parti pour Paris, on me la renvoie ici, et je me hâte de vous répondre que je ne me souviens plus que du talent éminent de celui qui créa Georges et du service qu'il a rendu à la pièce... Je n'ai jamais hésité à reconnaître que personne ne pouvait créer ce rôle comme vous l'avez fait. Il est sûr que vous aimez passionnément l'art, que vous vous enflammez pour une création, et c'est pourquoi vous avez tant d'action sur le public.

J'ai laissé pleine liberté au directeur de l'Odéon ; je ne sais où en sont les négociations; je ne m'occupe, en ce moment, que de ma pièce, à laquelle je travaille encore, et je repars même à l'instant pour trouver dans mon pays cinq ou six jours de paix et de liberté.

Quoi qu'il arrive, et quel que soit le cours des choses, croyez qu'il ne me reste plus rien dans l'esprit que la plus haute estime de votre beau talent, et veuillez agréer mes sentiments les plus distingués.

<p style="text-align:right">PONSARD.</p>

Cette lettre, pour qui sait lire entre les lignes, était en réalité l'expression contenue d'un désir secret sincèrement manifesté.

Aussi les négociations entre la direction de

l'Odéon et moi furent-elles extrêmement faciles, et même, avant le retour de l'auteur, mon engagement était-il signé.

La nouvelle en fut transmise à Ponsard, qui, devançant le moment de son retour, s'empressa de me faire connaître son œuvre et le personnage de Léon Desroches qu'il me destinait.

Léon Desroches n'était pas sympathique ; l'œuvre, de son côté, me parut un peu lourde, un peu effacée dans certaines parties, et je n'augurai pas très bien du résultat. Je ne m'en dévouai pas moins cependant avec énergie à ma tâche, résolu de tout tenter pour rester au degré de réputation où m'avait placé *l'Honneur et l'Argent*.

Ce fut une journée mémorable que cette journée du 2 mai 1856.

Une œuvre de Ponsard, c'était déjà un événement; mais une comédie ayant pour titre : *la Bourse,* et devant être représentée devant la jeunesse des écoles, si profondément antipathique aux *manieurs d'argent,* — le mot était alors à la mode, — n'y avait-il

pas là de quoi exalter, à l'avance, les jeunes têtes et les jeunes cœurs ?

L'entraînement fut tel que, dès sept heures du matin, s'emparant des accès du théâtre, dressant des tables sous les galeries de l'Odéon, et portant tous à leur chapeau leur carte d'étudiant, les élèves établirent un bivouac et se maintinrent dans leur position conquise jusqu'à l'ouverture des bureaux.

A onze heures, je me rendis au théâtre pour un dernier raccord : il me fallut traverser cette foule ardente, du milieu de laquelle partirent sur mon passage quelques vivats flatteurs, qui, loin de calmer mes craintes, ne firent que les accroître : je sentais que la partie allait être chaude.

On ne répéta pas: l'auteur et les artistes, allant et venant sur la scène, semblaient livrés à cette anxiété qui précède les batailles.

Nul n'aurait pu émettre un avis, nul n'aurait pu donner une réplique : les cœurs battaient, et les rumeurs de la foule, comme des bruits de tempête, arrivaient jusqu'à nous.

Le soir, la rampe levée éclaira une assemblée qu'on ne reverra pas de longtemps.

Dans la loge impériale, l'Empereur ; à ses côtés, le roi de Bavière; au deuxième rang, les officiers de la maison.

Dans l'avant-scène opposée, le roi de Westphalie et son fils, le prince Napoléon.

Çà et là, dans les loges, ministres, hauts fonctionnaires, ambassadeurs, et, parmi ces derniers, dans une loge de face, le diplomate le plus intéressant de l'heure présente, l'homme qui représentait la défaite rehaussée par la gloire d'une défense héroïque, le prince Orloff, ambassadeur extraordinaire d'Alexandre II de Russie, la poitrine barrée par le grand cordon de la Légion d'Honneur qu'il avait reçu le matin même.

Le rideau se leva.

Le premier acte, d'une exposition simple et vraie, fut très bien accueilli. Le second soutint l'attention. Cependant, à mesure que marchait la pièce, les personnages perdaient du terrain et s'emparaient de moins en moins de l'auditoire. Il fallut, de la part des interprètes, des efforts inouis pour retenir un

restant de chaleur et la répandre sur cette assemblée, où déjà se faisaient sentir les glaces de l'étiquette. Le haut de la salle, gêné par le caractère imposant de la réunion, ne put pas réagir, et lâcha pied vers la fin.

L'Empereur applaudissait beaucoup; mais il était évident que cette approbation avait bien plutôt pour but un blâme sévère adressé à la plaie de l'époque, l'agiotage, qu'un éloge exclusivement littéraire.

La pièce réussit néanmoins, et, à la chute du rideau, la salle entière voulut faire une ovation à l'auteur.

L'Empereur, lui-même, en restant dans sa loge, semblait sanctionner ce triomphe.

Mais Ponsard ne parut pas.

La Bourse ne devait pas vivre, et le poète, lui-même ne devait pas lui survivre, hélas ! bien longtemps.

Un jour que je me trouvais chez Alexandre Dumas, en compagnie de quelques intimes du grand romancier, on parlait de la mort prématurée de Ponsard, et comme nous nous attristions devant lui du dénouement trop

prompt de cette carrière déjà si brillante et si remplie de promesses dans l'avenir :

— Pourquoi le plaindre ? nous dit-il ; les grands poètes n'en finissent jamais avec la postérité. Lui, du moins, le voilà tranquille.

Je le regardai ; que vit-il sur mes traits ? je l'ignore ; toujours est-il qu'il se détourna brusquement, et, s'approchant de sa volière, jeta des graines à ses oiseaux... après quoi, et tout à coup :

— Pourquoi dirions-nous du mal de Ponsard ? Soyons-lui plutôt reconnaissants de tout le mal qu'il nous a fait.

A ce dernier trait, je compris que ce héros des grandes épopées romantiques avait trop encore dans l'oreille le clairon des batailles classiques livrées par l'auteur de *Lucrèce* pour écouter la voix de son cœur et les jugements de la raison.

Je détournai la conversation et nous parlâmes d'autre chose.

CHAPITRE IV

Une visite au bagne de Toulon. — Le voleur des diamants de M^{lle} Mars.

En 1857, j'étais en représentation à Toulon, et, comme il convient à tout voyageur de passage dans cette ville, j'allai voir l'arsenal et le bagne.

Je ne referai pas une description qu'on a faite des milliers de fois, et je me bornerai à dire quelques mots de la singulière rencontre dont je fus favorisé par le hasard.

Comme j'étais dans l'un des petits bazars de la chiourme, en train d'acheter un

assortiment de ces riens qui n'ont d'autre valeur que celle que leur donnent l'étrangeté du lieu et la terrible physionomie des vendeurs, je fus interpellé, tout à coup, par une voix rauque et familière qui me cria :

— Eh, bonjour, monsieur Laferrière, comment ça va ?

Je fis un bond de surprise.

Le galérien qui m'avait parlé sourit, et, avec une fatuité presque orgueilleuse, il ajouta :

— Est-ce que vous ne reconnaissez pas Mulot, le voleur des diamants de mademoiselle Mars ?... Moi, je vous reconnais bien.

Le sous-gouverneur du bagne qui m'avait accompagné, me dit en riant :

— Vous avez, à ce qu'il paraît, des amis partout.

Puis se tournant vers Mulot :

— Vous ferez cinq jours de cachot pour vous être permis d'interpeller Monsieur..

— Mettons-en dix, répondit Mulot insolemment, et permettez-moi d'ajouter au moins quelques mots.

Un garde chiourme s'était avancé vers lui le bâton levé.

Je priai le sous-gouverneur de laisser parler cet homme.

— Eh bien, demandai-je à Mulot, qu'avez-vous à me dire ?

— J'ai d'abord à vous demander des nouvelles de Catherine ?

— Catherine ?

— Eh ! oui donc, la femme de chambre de Mademoiselle Mars.

Ces derniers mots me remirent en mémoire qu'en effet cet homme avait été le mari d'une femme qui servait alors Mademoiselle Mars, et que, cette situation toute légitime lui donnant la facilité de fréquenter la maison, il avait pu en étudier les êtres et les habitudes, et concevoir le plan de sa tentative.

— Je ne puis vous donner des nouvelles de la personne que vous indiquez, lui répondis-je ; car elle a dû disparaître après votre crime et je ne sais ce qu'elle est devenue.

— Je la retrouverai, moi, dans quelques années, quand j'aurai fini mon temps, et je la rendrai heureuse, je ne vous dis que

cela. Ah ! m'sieu Laferrière, quand je pense que si Mademoiselle Mars fût rentrée dans sa chambre avant que j'eusse pu en sortir, je me cachais dans l'alcôve et... ma foi... la bonne dame s'endormait pour ne plus s'éveiller.

— Vous l'eussiez assassinée ?

— Ni plus ni moins ! Et je serais mort sur l'échafaud. A quoi tient la vie cependant !

C'est de sa vie à lui que ce misérable entendait parler.

— Qu'on se taise, dit le sous-gouverneur, en voilà assez !

J'avoue que je ne crus pas devoir intercéder pour une diminution de peine.

Mademoiselle Mars racontait à qui voulait l'entendre les circonstances de ce vol de diamants :

— Je fus longtemps, disait-elle, sans pouvoir me rassurer pendant la nuit ; il me semblait toujours qu'un homme, un couteau à la main, me frappait dans mon lit. Cette idée allait jusqu'au vertige. Un assez grand nombre de nuits fut passé par quelques-uns de mes amis, et à tour de rôle, dans la pièce la plus voisine de ma chambre à coucher.

Mulot s'était introduit dans l'appartement de mademoiselle Mars, un soir qu'elle jouait, et avait enlevé, en plus des diamants, une fort belle couronne vermeil et argent, sur les feuilles de laquelle étaient écrits en lettres d'or les noms des rôles où la grande comédienne avait trouvé sa renommée.

Cette œuvre d'art était un don de M. de Mornay.

Mulot, qui n'avait pas quitté l'hôtel, s'était réfugié dans un bûcher où il attendait la nuit, quand un domestique le surprit, porteur encore de cette couronne qu'il avait brisée, afin de mieux pouvoir l'emporter. Les diamants furent rendus intégralement à M^{lle} Mars, hormis une parure complète en opale dont Mulot avait également brisé la monture pour en arracher les pierres.

A cette vue, elle ne put retenir ce cri :

— Ah ! le malheureux ! c'est l'Empereur qui me l'avait donnée !

A part ces minutieux incidents, le fait de ce vol de diamants est trop connu pour que je m'y arrête plus longtemps.

CHAPITRE V

« Antony » à Saint-Quentin. — La princesse de Belgiojoso. — Le baron Capelle.

Avant de rentrer à Paris, je devais donner deux ou trois représentations à Saint-Quentin.

On m'avait demandé *Antony*.

Pour jouer cette pièce, il me fallait de toute nécessité l'autorisation préfectorale.

Je me rends à Laon et je demande audience au préfet, M. de Beaumont-Vassy.

Le fonctionnaire se rappellerait-il le comédien ?...

J'avais eu l'honneur de le voir et de lui être présenté à l'un des soirs de M. Émile de Girardin, où Dumas m'avait amené ; mais, depuis, tant d'hommes et tant de choses avaient passé !

Enfin, je m'en rapportai à ma bonne étoile.

Je fus introduit par un vieil huissier, très poli, mais qui ne se rendait pas bien compte de l'empressement que le préfet mettait à recevoir un artiste dramatique.

Il avait lu ma carte.

M. de Beaumont-Vassy m'accueillit en Parisien dépaysé ! Laon était si loin des boulevards, et surtout des salons de la grande Delphine, où, causeur brillant, il dépensait, dans un soir, plus d'esprit que n'en dépensaient dans un mois les plus spirituels.

Nous en vînmes, enfin, au but de ma visite.

— Jouer *Antony* ? fit-il. Ah ! diable ! diable ! Ce n'est pas une mince affaire.

— Je le sais bien : aussi, est-ce pour cela que j'ai voulu m'adresser à Dieu et non à ses saints.

— J'ai bien peur pour vous que les saints ici ne forcent la main de Dieu.

— Cependant, vous êtes omnipotent !

— Omnipotent ! Comme vous y allez ! je vois que vous ne connaissez pas la province et encore moins Laon. Réfléchissez donc ! *Elle me résistait, je l'ai assassinée.* Pas moyen de sortir de là.

— Je vois, Monsieur le Préfet, que malgré tout votre bon vouloir, je dois renoncer à jouer *Antony* ?

— C'est le plus sage. Cependant, si vous y tenez, je vais en référer au ministre, et d'après ses instructions, nous agirons.

— Mais dans combien de temps aurez-vous sa réponse ?

— Oh ! pas avant une dizaine de jours.

— Dans ce cas, n'écrivez pas : la réponse du ministre serait-elle favorable qu'elle me serait encore onéreuse.

J'allais me retirer, lorsque M. de Beaumont-Vassy, me tendant la main, me dit :

— Mais vous ne pouvez pas repartir pour Saint-Quentin comme cela... vous me restez à dîner.

Je ne crus pas pouvoir décliner cette gracieuse invitation, et, après le dîner, devant les quelques hommes d'esprit que M. de Beaumont-Vassy était parvenu à rassembler dans son salon, je récitai la plus belle scène du 4ᵉ acte du rôle de Georges dans *l'Honneur et l'Argent*.

Plus tard, je revis l'auteur des *Mémoires de mon temps*, M. de Beaumont-Vassy, à l'enterrement de Félicien Mallefille, dont il était l'ami; puis je le perdis complètement de vue.

Bien avant sa mort, on avait oublié depuis longtemps qu'il avait été préfet, pour ne voir en lui que l'écrivain humoristique dont Alfred de Musset, qui avait beaucoup connu de Beaumont-Vassy chez la princesse Belgiojoso disait :

— Beaumont-Vassy ?... C'est un Saint-Evremont amusant.

Cette princesse Belgiojoso avait le visage d'un ovale remarquable par la pureté de ses lignes, mais d'une pâleur étrange, qui lui donnait, le soir surtout, l'apparence d'une belle morte qui marchait.

Le prince Belgiojoso, Milanais d'origine, portait de son côté, une fort belle tête sur de larges épaules, et grâce à sa robuste nature, pouvait supporter, sans inconvénient, tous les excès, comme il pouvait supporter tous les abus.

Ce couple, très riche et aussi très élégant, avait nécessairement un salon fort recherché, où les illustrations féminines du monde d'alors et les célébrités de la politique, des lettres et des arts, se confondaient.

Or, parmi les habitués de ce salon, se faisait surtout remarquer Alfred de Musset, Alfred de Musset, nerveux, délicat, qui ne pouvait, au contraire du prince Belgiojoso, se livrer au moindre excès sans mettre sa santé en péril, et qui, néanmoins, se croyait obligé d'imiter ce brillant modèle.

On sait ce qu'il advint.

L'imagination et le talent du poète s'éteignirent peu à peu; puis, l'abrutissement survint, et l'absinthe, cette *muse verte*, comme on l'a nommée, acheva l'œuvre de destruction; le moment fut vite venu où la

mort n'eut pas même à se baisser pour emporter le grand poète.

Le prince Belgiojoso disparut de Paris à la suite d'une histoire d'enlèvement qui fit un bruit énorme.

La princesse, elle, était retournée en Italie, quelque temps après les événements de 1848 et 1849, auxquels elle avait pris une large part. On ne la retrouve plus tard qu'en Orient, dont elle décrit les mœurs.

A la même époque, dans la même société, brillait la comtesse Samoyloff, que j'avais eu l'honneur de connaître à Saint-Pétersbourg.

La comtesse Samoyloff n'avait pas, comme la princesse Belgiojoso, une taille élancée, le teint mat, et le type florentin du moyen-âge. C'était une de ces beautés dont on conserve malgré tout le souvenir : son visage, encadré de magnifiques cheveux noirs qui lui faisaient comme une crinière léonine, présentait, dans toute sa pureté, le type saisissant de la race mongole primitive. Lorsqu'une fois on l'avait rencontrée, il était impossible de ne pas se la rappeler longtemps et souvent.

La comtesse Samoyloff, dont le salon était le rendez-vous des artistes les plus distingués dans tous les genres, avait épousé, en secondes noces, le comte Charles de Mornay, cet adorateur de M^lle Mars, dont j'ai parlé à propos du bouquet de Valérie.

Le comte A. de Mornay, une fois marié, était devenu ministre plénipotentiaire de France à Stockholm.

Marié, il voulut avoir sa femme auprès de lui, à Stockholm, mais celle-ci, préférant la France à la Suède, jugea bon d'y rester ; de cette divergence de volonté vint une rupture, de telle sorte que les deux époux recouvrèrent une liberté qu'ils n'auraient jamais dû aliéner peut-être.

C'est dans l'un ou l'autre de ces deux salons que je vis, pour la première fois, le baron Capelle.

Le baron Capelle, ancien préfet de l'empire et ancien chevalier d'honneur de la princesse Pauline Bonaparte, avait, dans sa jeunesse, à côté de ces trois personnages qui devaient s'illustrer sur des scènes bien différentes : le maréchal Gouvion Saint-Cyr, le

général Lambert et Baptiste Cadet, de la Comédie-Française, rempli très convenablement un rôle dans *Jocrisse, chef de brigands.*

Ses succès auraient dû le fixer irrésistiblement sur les planches d'un théâtre.

Il n'en fut rien.

Son ambition avait entrevu des horizons plus vastes.

Très charmant de sa personne, très lettré et doué du grand art de savoir faire, le baron Capelle rêva toutes les faveurs, et toutes les faveurs vinrent à lui.

La Restauration après l'Empire se l'attacha.

Il signa, en qualité de ministre des travaux publics, les fameuses Ordonnances de juillet.

Cette dernière signature lui valut une condamnation à mort.

A propos de sa condamnation, il fut dit de lui :

« Ce pauvre Capelle ! Comiquement, il a commencé; tragiquement, il va finir ! »

On sait, du reste, que la sentence ne fut pas mise à exécution.

Mais j'en viens à l'anecdote que je me proposais de raconter en me rappelant qu'il avait été l'un des habitués de l'un des deux salons dont je viens de parler.

Le baron Capelle, en qualité de chevalier d'honneur, accompagnait chaque année, à Dieppe, M^me la duchesse de Berry, qui allait y prendre régulièrement les bains de mer.

Pendant la saison, la duchesse faisait venir, non moins régulièrement, les comédiens du Gymnase, alors *Théâtre de Madame*, dirigé par M. Delestre-Poirson.

Gontier, Paul, Allan, Perlet, Ferville, Bernard-Léon, Legrand, Klein, desservaient le répertoire de Scribe, en compagnie de MM^mes Léontine Fay, Jenny Vertpré, Dépréaux, Dupuis, Allan, Déjazet, Grevedon, Julienne et Adeline Corniquet, cette dernière beaucoup plus citée pour sa beauté que pour son talent.

Or, le baron Capelle faisait pour Adeline Corniquet les folies les plus compromettantes, folies telles qu'un jour, il advint que...

Ceci demande a être minutieusement raconté.

Le vent de mer avait causé à la jolie actrice des douleurs de dents intolérables, telles qu'une extraction immédiate fut jugée, non seulement nécessaire, mais indispensable.

On se rend chez le dentiste.

Là, avec une opiniâtreté que le baron combat de toute son éloquence, la malade refuse sa tête ; — elle la refuse obstinément.

Las de lutter, le baron s'arrête à un moyen extrême.

— Ma chère Adeline, lui dit-il, vous redoutez une souffrance imaginaire et je vais vous le prouver. Mes trente-deux dents, vous le voyez, sont au grand complet et parfaitement saines.... Eh bien ! si monsieur m'en arrachait une... Seriez-vous après cela convaincue du peu d'importance de l'opération et... vous laisseriez-vous arracher votre dent ?

— Je le crois.

Le baron se place résolument sur le siège à la place qu'occupait la patiente ; le den-

tiste prend sa clé, et, choisissant la plus belle dent du dévoué baron, la fait sauter *sans douleur.*

— Vous le voyez, mignonne, reprend le Baron quelque peu ému, c'est moins que rien ; maintenant, à votre tour.

La belle Adeline eut l'air de céder ; mais bientôt, d'un ton dégagé :

— Eh bien, c'est singulier, dit-elle, voilà que je ne souffre plus.

— Mais la souffrance reviendra.

— Vous le croyez? Moi, je ne le crois pas.

— Mais, Adeline, cette dent arrachée témoigne de votre engagement.

— Oui, sans doute, je me suis engagée attendant mon courage du vôtre, mais, vous avez pâli.

— Eh ! s'écria le baron, arrivé au paroxysme de la colère, où j'ai pâli, vous, vous auriez beuglé !

Et le baron Capelle sortit furieux, laissant la belle Corniquet chez le dentiste.

Cette malencontreuse dent fut le dernier des sacrifices de ce pauvre baron.

CHAPITRE VI

A l'Opéra. — Une grande dame. — Une aventure de jeune premier.

Un soir à l'Opéra, à une représentation de *Guillaume-Tell* où Duprez chantait Arnold, mes yeux qui s'égaraient dans la salle, s'arrêtèrent sur un visage élégant, d'une coupe fine, et encore fort jeune, qu'encadraient de magnifiques cheveux noirs.

Je n'eus pas de peine, malgré les dix années qui s'étaient écoulées entre nous deux, à reconnaître la princesse S., dont il a été

question dans le deuxième volume de mes *Mémoires*.

La loge qu'elle occupait ne désemplissait pas pendant les entr'actes. Presque toute l'ambassade russe y parut.

J'avoue que je ne prêtai plus qu'une attention distraite au chef-d'œuvre de Rossini. Un désir insensé, fiévreux, et, je dois le dire, parfaitement ridicule, s'était emparé de moi ; je voulus monter à cette loge, y entrer, aller à cette femme, et lui adresser à haute voix et devant tous, cette question extravagante :

— Pourquoi m'avez-vous fui dès le lendemain de ce jour où je devais la liberté à M. R...? Il fallait bien plutôt me quitter le lendemain de cette nuit où vous me déguisâtes en Bulgare....

Car c'était la vérité. Cette nuit où apparut, gai comme un ours qui aurait bu du vin doux, le Hun qu'elle appelait son mari, cette nuit avait été la dernière ; ce souper avait été le souper des Girondins de nos amours, et son baiser matinal avait été le baiser d'adieu.

Je n'écris pas ici les élégies de mon cœur.

Peu importe au lecteur de savoir combien de temps ou à quel degré j'eus la fièvre, cette abominable fièvre qui suit l'abandon sans motif, l'abandon sans prétexte, l'abandon brusque, silencieux, inexplicable, l'abandon qui succède à l'amour comme une nuit soudaine qui succéderait au matin.

La question que je voulus adresser, ce soir-là, à la princesse, je me l'étais faite inutilement à moi-même, pendant des nuits et des années entières.....

Et ce soir-là, j'étais pris du désir fou d'obtenir, enfin, sa réponse.

Je la regardai fixement et longtemps. J'amoncelais mes souvenirs pour en extraire du courage.

Elle était sur le devant de la loge, parlant et souriant par dessus ses épaules nues, aux personnes de son entourage. Ses yeux qui regardaient tout le monde sans paraître distinguer personne, passèrent vingt fois sur les miens sans même en refléter les éclairs; un instant, elle eut un petit rire sec et argentin que je reconnus. Les dix années l'avaient à peine effleurée. Tout au plus sem-

blait-elle avoir ajouté à sa beauté les charmes plus visibles que donne aux femmes l'embonpoint de la trentième année.

Au dernier entr'acte, je me dis : Allons ! et je quittai ma place.

Je franchis rapidement l'escalier qui me séparait des loges du foyer, et je m'arrêtai devant la porte de la sienne. Je repris un instant haleine. Le cœur me battait à se rompre.

Je fis un signe à l'ouvreuse, à qui je dis quelques mots en lui jetant mon nom.

Elle entra....

Je ne saurais dire si elle resta deux secondes ou deux siècles.

La porte était entr'ouverte.

Enfin, j'entendis une voix fraîche, une voix connue, dire en un petit français tortillé à la russe :

— Oui, mais oui, qu'il entre : je serai donc fort heureuse de le voir.

Mon courage tomba comme un ballon crevé !

J'entrai.

Elle me tendit la main, et j'y appuyai mes

lèvres ; et en fait de question, voici textuellement celle que je lui dis :

— Madame, lui demandai-je en balbutiant, vous êtes-vous toujours bien portée, depuis qne je n'ai eu le plaisir de vous voir ?

Elle se prit à rire comme une folle.

— Dix ans de santé sans interruption, me dit-elle, ce serait beaucoup donc ! J'ai bien eu quelquefois la migraine.

Je sentis l'abrutissement me gagner comme une paralysie qui monte des pieds au cerveau ; mais la princesse vint à mon secours et m'adressa mille questions sur le théâtre, sur mes succès, sur les pièces nouvelles de Paris.

— A propos, me dit elle tout-à-coup, je ne sais où j'ai lu une petite comédie qui m'a paru très vraie et très simple. J'en voudrais bien connaître l'auteur. Il s'agit d'un homme et d'une femme de conditions différentes : un caprice les réunit. Ils sont heureux comme deux enfants qui volent des pommes vertes; puis, tout d'un coup, la femme disparaît en laissant à son amoureux ce mot qui n'est

rien, et qui est profond : « J'allais vous aimer !... » Connaissez-vous cette pièce-là, Monsieur Laferrière ?

— Oui, madame, répondis-je; cette petite comédie est d'une femme qui a habité longtemps Saint-Pétersbourg, et c'est pour cela sans doute qu'elle vous est connue.

Sur ces mots, je m'inclinai profondément, et sans prendre la main de la princesse qu'elle me tendait de nouveau, je sortis de la loge parfaitement édifié sur les mœurs amoureuses des grandes dames russes élevées à la cour où régna Catherine II.

CHAPITRE VII

Une représentation à Feydeau. — Choron.

Mon passage dans la basoche fut (j'y reviens encore) signalé par l'aventure assez grave que voici.

La représentation de retraite de Huet, un chanteur en renom, devait avoir lieu sur le théâtre Feydeau, l'Opéra-Comique aujourd'hui.

L'affiche promettait : Talma, Firmin, Mars, Leverd, Martin, Elleviou, Grandval, Chenard, et je crois, madame Saint Aubin.

Paris alors n'était pas blasé par ces sortes

de représentations dont on a abusé, et Paris était en émoi.

Notre premier clerc faisait fièrement chatoyer à nos yeux un billet de parterre qui lui avait coûté « dix francs, » et ses airs de paon satisfait titillaient fortement l'émulation des autres clercs. Ce billet de parterre ne sortait de la tête d'aucun d'eux.

A l'heure du déjeuner, on tint conseil derrière le poêle, le poêle de l'étude Chaulin. C'est là que se tenaient les assemblées délibérantes, et qu'on promulguait toutes les mesures révolutionnaires.

Après les débats orageux auxquels ma position hiérarchique ne me permettait pas d'assister, il fut décidé qu'on ne se laisserait pas vaincre pas *Monsieur le Principal* et que toute l'étude, toute, assisterait à la représentation de Feydeau.

Cette résolution énergique fut appuyée d'une autre résolution non moins téméraire.

Les tribuns de la bande s'élevant au-dessus de toutes les considérations vulgaires et rompant vigoureusement avec toutes les antiques lois sociales, firent voter à l'unani-

mité qu'on fabriquerait de faux billets de spectacle. C'est en général, par de semblables mesures, que les nations en révolte se sauvent ou se perdent. Dans tout cela je ne fus pas consulté, mais je fis les courses.

On me chargea de l'emplette du carton et du papier bleu, qui devaient se transformer en billet de *bureau*.

La fraude était enfantine, comme on le voit : c'est pour cela qu'elle réussit parfaitement.

Messieurs les clercs assistèrent tous à la représentation, et, le lendemain, ce furent des récits interminables de cette magnifique soirée que tous avaient vue, tous, excepté moi, honnête criminel, ayant eu le mal, sans en avoir eu bénéfice.

A quelques jours de là, une somme de deux cents francs manqua dans la caisse du premier clerc.

Grand émoi !.... Quel est le coupable ?

Je venais d'acheter une guitare à crédit, comptant la payer sur mes petites économies.

J'avais terminé cette grosse affaire, le matin, en venant à l'étude, et j'avais natu-

rellement suspendu l'instrument dans le petit cabinet où l'on entreposait les chapeaux et les manteaux.

Je ne m'aperçus pas qu'au moment de la découverte du vol, tous les regards s'étaient portés sur ma malheureuse guitare.

J'allais quitter l'étude pour dîner, lorsque l'on m'intima l'ordre de ne pas sortir, et, après un court instant, on me fit entrer dans le cabinet de M. Chaulin.

Là, je me trouvai inopinément devant Choron, ma mère et la fameuse guitare, pièce de conviction.

Ma mère, pâle et interdite, gardait un profond silence. Choron dirigeait plutôt sur M. Chaulin que sur moi ses regards, où se peignait une sourde impatience; il trépignait sur place selon son habitude, lorsqu'il avait envie de casser quelque chose.

— Deux cents francs ont été pris à mon maître clerc, me dit M. Chaulin, et vous avez acheté une guitare : or, vous ne gagnez que vingt-cinq francs par mois !!....

— Mais, monsieur, je l'ai achetée à crédit, répondis-je aussitôt, et dans le but de ne pas

perdre tout-à-fait le goût de la musique, qu'a bien voulu m'inculquer mon cher maître que voici !

— A crédit, s'écrie Choron, à crédit, vous l'entendez ! Et tu peux le prouver, n'est-ce pas ?

— On n'a qu'à envoyer sur-le-champ s'en informer. Voici l'adresse du marchand.

Et pendant que je tirais la facture de ma poche, Choron se leva; et je crus que dans son premier mouvement, il allait tomber à coups de poings sur le notaire.

— Vous l'entendez, m'sieu Chaulin ! Ah ! vous avez cru, m'sieu Chaulin, que mes élèves pouvaient être capables d'une mauvaise action ! Ah ! m'sieu Chaulin, m'sieu Chaulin, je vous en fais mon compliment !

Et Choron arpentait le cabinet du notaire avec des gestes qui m'eussent fait rire en toute autre occasion.

— Cependant, reprit M. Chaulin avec un commencement d'indécision, je ne vois personne parmi mes clercs qu'il me soit possible de soupçonner.

— Et vous préférez accuser un de mes

élèves, parce qu'il a conservé le goût de la musique, et parce qu'il a acheté une guitare? Une guitare chez un notaire ! C'est étrange, en effet ! La guitare de Laferrière est déplacée chez vous, déplacée, m'sieu Chaulin !

La justice arrivait à son heure.

On m'interrogea, j'en avais trop dit pour me taire, et je racontai toute l'affaire des billets.

L'induction était facile. L'inventeur des faux billets pouvait, devait être *l'amateur* des deux cents francs. Je fus donc en cinq minutes soupçonné, accusé, interrogé et absous.

A l'exception du premier clerc et de moi, tout le personnel de l'étude fut renouvelé : mais Choron, dont la susceptibilité s'était émue de cette scène, ne voulut pas que je restasse dans une maison, où l'on avait eu la mauvaise pensée de suspecter mon honnêteté. Et je partis... avec ma guitare.

CHAPITRE VIII

L'auteur et l'interprète.

Au théâtre, les rapports qui semblent devoir donner le plus de satisfaction intime, sont ceux qui existent entre l'auteur et son interprète.

Avant le lever du rideau sur l'ouvrage, pendant les répétitions, on croit que l'auteur comprend combien il lui est important d'établir, entre son comédien et lui, l'initiation, d'où résultera plus tard la solidarité dans le triomphe, fût-ce même dans la défaite.

Mais le comédien est bien loin de recueil-

lir, pendant ses études, le bénéfice moral d'un accord parfait avec son auteur. Tandis que, debout devant cette rampe éteinte, à l'incertaine clarté d'un réverbère accroché à un poteau, il oublie, par la force de son imagination, ces étranges accessoires, et prépare consciencieusement, ligne à ligne, les effets de son rôle, y mettant tout ce que son expérience, son talent lui permettent de lucidité, l'auteur, qui est là, à quatre pas, assis sur l'avant-scène, voit, sans doute, avec bonheur, le jour se faire dans son œuvre, les situations s'élargir par le mouvement de la mise en scène ; et sans doute aussi il suit avec sollicitude, avec amitié, son artiste, cherchant toutes les combinaisons indiquées par la tradition ou par la puissance de la spontanéité ?

Il n'en est rien !

L'auteur, à chaque mot, à chaque ligne, se discute lui-même, voit autre chose que ce qu'il a fait; et comme il ne peut, en fin de compte, proposer un changement par minute, tout ce que dit le comédien lui semble incomplet, sans couleur et sans vérité.

Les répétitions se suivent ainsi, sous l'impression d'un secret désaccord, alors même que, soit dans la marche générale de l'ouvrage, soit dans ses détails importants, la science de l'artiste a fait admettre des changements utiles et *sauveurs*.

Arrive la représentation. A ce moment, une transformation, toute d'accident, se fait dans la tenue de l'auteur ; il a perdu cet esprit discuteur ; il n'a plus de vouloir, il n'a plus d'initiative : c'est une existence livrée à la merci de la générosité et du talent, et comme il redoute tout le monde ! Quant à son interprète, il lui dit peu de mots, mais il l'interroge du regard pour bien s'assurer si ce timonier tiendra d'une main ferme la barre du gouvernail.

Là est l'instant d'un bonheur profond pour le comédien ; il ne lui est pas permis d'en douter : son art, au degré où il peut l'élever, va jeter sur un homme et sur un ouvrage le double rayon de la célébrité !

La toile se lève ; la pièce commence, les situations s'engagent, les artistes sont lancés, les « effets » ont leur retentissement dans

4.

toute la salle... Où est donc l'auteur ? Retiré dans quelque coin, ou marchant tout agité entre deux toiles de fond, comme le prévenu qui redoute l'arrêt, comme le joueur qui attend le mot du sort, il compte, le cœur palpitant, les lourdes secondes de l'incertitude....... Enfin, la bonne brise des bravos et des applaudissements arrive à ses oreilles; peu à peu, il sort de ce néant où l'avait placé la peur.

Il se montre alors; il a des mots plus protecteurs qu'amis, plus encourageants qu'approbatifs, et quand le succès est proclamé, il ne s'écrie pas, dans la loyauté de sa conscience : *Nous y étions tous !* mais, dans sa vanité implacable, il se dit : *J'y étais !*

Sa visite dans la loge de son interprète, après la réussite, amène cette phrase toute faite, qui, littéralement traduite, veut dire :

« Vous devez être content ; ma pièce vous vaut une belle soirée. »

Quant au comédien qui, bien autrement que l'auteur, connaît son public, il sait ce que, dans cette soirée, ce public plus juste

lui a réservé dans le partage de ses libéralités enthousiastes.

Je viens de dire la réussite ; et si je parlais d'une chute !

La pièce tombée, il n'y a pas à adoucir les mots, c'est l'acteur *qui l'a tuée*, de telle sorte que sous tous les aspects de sa situation, il n'y a, pour le comédien, qu'isolement et ingratitude.

J'ai heureusement, dans mes souvenirs, de larges et bien douces compensations; tous les auteurs ne se ressemblent pas.

Un ami me racontait que Casimir Delavigne l'avait reçu, un matin, dans sa salle de billard.

— Excusez-moi de ne pouvoir vous garder plus longtemps. Un sociétaire du Théâtre-Français est de l'autre côté ; je lui fais travailler son rôle de Louis XI ; je ne le quitte pas d'un vers, car s'il tombe, je tombe, et si je réussis, nous triomphons tous deux !

Hélas ! Je parle d'autrefois !.... Et les comédiens qui, comme moi, ont connu cet *autrefois*, se consolent, avec le souvenir du passé, des tristesses du présent !

CHAPITRE IX

Préjugés sur les comédiens.

Une fatalité, qui date des époques les plus anciennes du théâtre, de l'époque où Roscius était l'ami de César et de Ciceron, a placé les comédiens dans un milieu exceptionnel, sans cesse attaqué, assiégé par les préjugés; de cette situation est née, cela était inévitable, une sorte de vie à part, de mœurs qui ne se reliaient pas aux mœurs de la grande famille sociale.

Les représentants des passions, sur le théâtre de la folie humaine, devaient avoir

contre eux tous les fous qui agitent ou altèrent l'harmonie des sociétés; les interprètes d'Aristophane ont, comme Molière le comédien, attiré sur eux, sous forme de dédains, de dépréciation d'état et de diffamation, les colères de la vanité blessée ou du vice démasqué.

Le cercle ainsi tracé autour du groupe des comédiens, ils ont été contraints de chercher dans l'intimité de leur profession des habitudes sociales qui semblaient n'appartenir qu'à eux.

De là les facilités offertes à la sottise, à l'ignorance, au faux puritanisme pour faire *descendre* — le mot n'est pas exagéré — au-dessous du niveau commun, des hommes qui, réellement, vivaient de la vie de tous, obéissaient aux mêmes passions et se conformaient aux mêmes convenances.

Le *Roman comique* de Scarron compléta cet indigne déclassement des comédiens; mais ce qui dut les consoler, c'est que dans le temps même où le cynique mari de Mlle d'Aubigné se permettait une mauvaise action par cette satyre injurieuse, Molière

écrivait au prince de Conti, gouverneur du Languedoc, pour lui demander la générosité de deux charrettes afin de transporter sa troupe de Béziers à Carpentras. Voyage de comédien, soit, Monsieur Scarron; mais ces comédiens, composant une caravane indigente, allaient porter çà et là la lumière philosophique et les titres d'une gloire qui devrait embrasser l'immortalité humaine !

On pourrait croire qu'après tant de luttes politiques destinées à établir le niveau social, l'absurde préjugé qui pèse sur les comédiens s'éteindrait complètement.

Il n'en est rien encore.

La « considération » c'est la vie elle-même, c'est donc le droit de tous. Pourquoi le comédien n'en jouit-il que d'une manière relative ?

Personne ne peut marcher seul dans le monde; à chacun, il faut des étais, des appuis qui se personnifient dans la famille, dans les amis, dans les relations dont les ramifications s'étendent çà et là sur les chemins de l'état social, de telle sorte que, si sur un côté de son existence fléchit l'indi-

vidu, s'il altère, par quelque faiblesse que ce soit, les reflets, la pureté de son origine, aussitôt l'*assistance* lui vient en aide. Esprit de famille, esprit de corps, amitiés, amour-propre solidaire se concertent pour dissimuler la faiblesse ou la faute. Pour le comédien, rien de cela !

Sa famille, ses amis vivent dans le milieu où il se trouve lui-même ; quand il est sur la scène, tout le monde est avec lui ; après que la toile est tombée, il redevient l'être exceptionnel et isolé.

Si, dans certains cercles du grand monde, la fantaisie, l'engouement et la curiosité lui préparent des illusions et l'amènent à croire que la *barrière* est franchie, que ces tapis qu'il foule, que ces titrés et ces femmes qu'il coudoie, que ces affectuosités qui l'enveloppent seront désormais son habituel terrain, ses relations de tous les jours, et le miel qui charmera sa vanité ; qu'il se détrompe..... J'ai vu de près ce mirage du monde ; j'ai eu l'esprit saturé de ces gracieuses politesses, de ces empressements séduisants qui enivrent, qui exaltent l'a-

mour-propre; j'ai entendu des souverains m'adresser de ces bienveillantes paroles qui, pour le familier des cours, auraient été un titre de noblesse. J'ai entendu des voix harmonieuses, dont un seul mot aurait fait la félicité d'un grand de la terre, m'adresser d'affables paroles; des célébrités à tous les titres se sont plu à serrer ma main..... Et toujours devant mes yeux le miroir de vérité me traduisait la réalité. A l'artiste, les bouquets, cette fête, cette idéale sympathie; à l'homme, rien qui pût soutenir son sérieux orgueil et lui servir d'appui dans sa situation privée.

Par leur manière d'être, par leurs habitudes, certains comédiens ont donné trop souvent raison aux jugements que l'opinion porte contre eux.

« Cache ta vie, » a dit un sage.

Ce dont nous prenons le moins de soin, c'est de cacher notre vie au théâtre. Nous mettons une sorte de laisser-aller, de fatuité même à jeter au dehors et à mettre en relief tout ce qui peut atteindre et déconsidérer notre existence privée. Nos conversations en commun, notre tenue, prennent comme

à plaisir un caractère de vulgarité dont une sorte d'argot aggrave le déplorable effet.

Dans le monde, le tutoiement ne s'accorde qu'à la fraternité affectueuse..... C'est le signe convenu des rapports intimes. Entre nous, il existe un tutoiement, mais celui-là est tout particulier. L'intimité, l'affection, la famille lui sont complètement étrangers. Ce tutoiement n'est le plus souvent qu'un sans-gêne indécent.

Sans doute, le théâtre établit de certaines habitudes semblables à l'intimité; mais dans une carrière où les rivalités des intérêts, celles des réputations sont si actives, si meurtrières, il n'est pas possible d'admettre que ce sans-gêne soit l'expression de la fraternité.

On ne se défait pas facilement de certaines habitudes prises. Le comédien qui aura vécu toute la journée dans ce milieu exceptionnel, qui aura passé à l'estaminet les courts loisirs que lui laisse son art, ce comédien appelé le soir à représenter *Néron*, *Alceste*, *Don Juan d'Autriche* ou le *duc d'Alera*, restera, quoi qu'il fasse, l'homme de l'estaminet, et, à lui seul, il justifiera le préjugé.

CHAPITRE X

Les femmes et leur imagination. — Les jeunes premiers. — Encore une aventure.

Les femmes ont une faculté qui leur est propre, celle de se créer des êtres d'imagination, qu'elles finissent par adorer comme s'ils étaient réels.

Cela explique certaines bonnes fortunes des comédiens.

Le jour où le hasard leur donne un rôle dont le costume, le style, la passion répondent exactement à l'idéal d'une femme inconnue, si cette femme est dans la salle ce jour-là, soyez sûr qu'elle y reviendra.

Soyez également certain qu'elle finira par donner signe de vie quelconque, modeste et innocent, si elle est honnête, un peu plus accusé, dans le cas contraire.

Je fus à même, dans le rôle de Maurice Linday du *Chevalier de Maison-Rouge*, d'expérimenter ce phénomène.

Deux souvenirs.

Lequel des deux a laissé en moi la plus profonde empreinte ?

Assurément, je le sais bien, mais je veux que le lecteur le devine. Racontons d'abord le premier :

Un soir, comme j'allais, après le spectacle, quitter ma loge, le garçon du théâtre m'annonça la visite d'une femme qui était de mes vieilles amies, et qui se nommait Esther.

Qui ne se rappelle Esther de Bongars, la Zéphirine des *Saltimbanques* ? Qui n'a connu ses singulières amours avec ce poète, ce mystique, ce fou charmant, Gérard de Nerval ? A l'heure dont je parle, elle était belle encore, et conservait, dans toute sa fleur, cet épanouissement de l'esprit : la gaîté.

Ah ! elles se sont faites bien clairsemées,

ces adorables créatures d'autrefois! Elles ont peu à peu disparu pour faire place à la galanterie de profession, une chose lugubre ! Enfin, n'en parlons plus. C'est peut-être nous qui avons tort, et, comme disait Molière, c'est nous qui ne comprenons pas le *fin des choses.*

Mais revenons à Esther.

— Cher ami, me dit-elle, je pouvais venir plus tôt, mais j'ai préféré attendre la fin du spectacle.

Un regard oblique et expressif m'avertit de congédier le garçon de théâtre.

Elle reprit :

— Vous ne savez pas ? Je vous emmène.

— A minuit ? Et où donc ?

— Assurément, ce n'est pas à l'autel de l'hyménée, reprit-elle en riant : vite dépêchons; j'ai une voiture en bas !

— Alors, c'est une aventure ?

— C'est fort heureux qu'il l'ait deviné !

— Avec qui ?

— Avec une délicieuse bête de mes amies, qui compte un peu sur votre esprit, ayant

décidément perdu le sien pour Maurice Linday. — Eh bien ?

— Eh bien ! quoi ?

— Vous ne répondez rien ?

— Que diable voulez-vous que je réponde ? Si encore je l'avais vue....

— Ah ! bon, il faut que monsieur voie et examine, et me voilà passée à l'état de commis en nouveautés. Voyez l'article ! Mais j'ai un fiacre en bas, et nous disons là des bêtises à quarante sous l'heure !

Elle me poussa dans l'escalier.

A la porte, en effet, je vis une voiture de place, où nous montâmes.

Elle riait comme une folle.

— Voyons, demandai-je chemin faisant, à quoi bon tant de mystères ? — Qui est-ce ?

— Toutes les femmes sont égales devant l'amour, mon cher, et le nom ne fait rien à l'affaire.

— Toutes les femmes également jolies, vous avez raison, et vous ne m'avez pas dit si elle était jolie.

— Il n'y a de beauté réelle que celle

qui plaît, et je connais des sots qui me trouvent laide. Mais j'ai beaucoup d'esprit !

— Nous allons savoir ça tout à l'heure.

Nous arrivâmes rue de la Victoire, devant un hôtel, et nous montâmes au premier étage.

Ma conductrice sonna ; une femme de chambre vint ouvrir.

— Suivez Modeste, me dit Esther, je suis à vous dans une minute.

Elle ouvrit une porte et disparut.

Mademoiselle Modeste m'introduisit dans un boudoir éclairé par des lampes dissimulées derrière des bouquets de roses.

Tout, là dedans, n'était que divans, causeuses et fauteuils capitonnés : les murs eux-mêmes étaient matelassés de soie !

On aurait dit que tout y avait été prévu contre les accidents d'une chute.

Cette pensée me fit sourire.

Et puis, une réflexion me vint, qui m'assombrit un peu.

Le comédien est double : il y a en lui l'homme vrai et l'homme factice ; toutes les impressions qu'il produit, toutes les émo-

tions qu'il inspire, c'est à ce dernier qu'il les doit; l'autre, l'homme de derrière le masque, reste inconnu, ignoré, indifférent, même à la femme amoureuse, et cela est triste!

Cela me parut triste, en effet, et, me levant brusquement, je pris mon chapeau et me dirigeai vers la porte.

Une découverte m'arrêta.

En passant devant un tout petit guéridon, près de la cheminée, je vis, oublié là, comme par mégarde, un fin petit dessin original de Léon Noël, à deux crayons, et qui avait servi de modèle à un portrait de moi, publié jadis dans *l'Artiste*.

J'avais fait mille bassesses pour avoir ce dessin, sans pouvoir l'obtenir. Léon Noël aimait ce petit chef-d'œuvre et voulait le garder. Et il était cependant sorti de ses mains! A quel prix? Ces réflexions me traversèrent rapidement l'esprit, et je retombai assis, en proie à une émotion subite; le cours de mes idées changeait.

Évidemment, il y avait eu une pensée dans cette affectation à placer ainsi à la portée de mes regards ce portrait de moi, non du moi

théâtral, mais du vrai moi, de l'homme réel, de l'homme dépouillé de tout prestige, en habit de ville, sans rouge et sans fard, et ne portant plus que son nom. Est-ce donc celui-là que l'on voulait aimer ?

J'entendis bientôt deux ou trois portes s'ouvrir et se refermer rapidement; puis enfin reparut Esther.

— Votre main, me dit-elle, et suivez-moi.

— Un moment !

— Eh ! On dirait que vous êtes pâle !..... Êtes-vous malade ?

— Peut-être, mais d'esprit seulement. — C'est Maurice Linday qu'elle aime, m'avez-vous dit ?

— Pourquoi cette question ?

— Parce que je serais allé mettre mon costume.

En disant cela, j'eus un sourire dont Esther — une fille d'esprit, je l'ai dit — comprit sans doute l'amertume, car elle se jeta rapidement à mon cou, moitié riante et moitié attendrie.

— Fou que tu es ! Est-ce que je ne suis pas ta camarade ? Va donc, et ne t'in-

quiète de rien. Celle qui t'aime *est du bâtiment*.

Le lecteur, peu familiarisé avec le langage quelquefois bizarre de notre profession, ne comprendra sans doute pas ce qu'il y avait, pour moi, dans ces mots : « Elle est du bâtiment. »

Qu'il lui suffise de savoir que le peu d'ombre attristée qui me restait encore s'enfuit à tire-d'ailes, comme une dernière nuée d'orage, devant la brise de l'aube, et que je suivis gaîment Esther, après l'avoir embrassée de toutes mes forces, ce dont elle ne se défendit pas trop, car j'ai dit qu'elle était spirituelle et j'ai oublié d'ajouter qu'elle était bonne autant qu'elle était belle.

Nous entrâmes dans une chambre à coucher.....

Je ne connais pas le Coran et ne sais si le paradis de Mahomet admet les chambres à coucher; quoi qu'il en soit, celle-ci me fit l'effet d'avoir été créée par un des génies de l'Orient. Elle avait dû évidemment prendre naissance dans la pensée de quelque artiste imbu de cette foi peu catholique que Dieu,

dans sa bonté infinie, ne prive pas ses élus de la volupté des sens. J'allais apprendre, en effet, que la houri divine de ce ciel terrestre n'avait été ni élevée ni nourrie dans les mystiques splendeurs de notre *Credo* chrétien.

Au milieu de la pièce, un souper dressé et trois couverts.

Mon imagination se creusait en recherches pour découvrir chez qui je me trouvais, lorsque j'aperçus sur une petite console le buste d'un sociétaire de la Comédie-Française.

— Vous le connaissez ? me demanda Esther.

— Parfaitement. Est-ce le Saint-Preux de la maison ?

— Oui, mais comme professeur seulement.

— En attendant, l'impatience me gagne, dis-je à Esther, et nous ne sommes encore que deux.

— Nous sommes trois !

Les rideaux de soie qui enveloppaient le lit venaient de s'ouvrir, et une femme, à demi-vêtue de nuit et posée sur l'édredon

comme la Vénus accroupie, offrit à mes regards le plus idéal visage que puisse rêver un peintre.

Je la reconnus et je poussai un cri de surprise et de joie.

— Vous ! C'est vous ?...

— Vous et moi, si vous « voulez », me dit-elle, de cette voix sonore et douce qui est demeurée dans l'oreille de toute une génération.

Elle bondit de sa couche sur le tapis et ajouta en riant :

— Mettons-nous à table. Esther sera notre Hébé !

Elle était païenne dans l'âme : ses études, son génie, sa beauté, tout en elle trahissait la prêtresse des dieux. Une flamme sonore, celle de l'antique Orient, circulait dans ses veines et sortait par éclairs furtifs de ses prunelles ardentes ; ses épaules semblaient faites pour la draperie des statues. Chacun de ses mouvements était d'une déesse ; avec cela un fond de naïveté adorable.

Comme je soupirais en songeant au peu de durée d'un caprice :

— Fou, me dit-elle, les minutes sont les éternités de l'amour.

Cependant, le souper serait resté intact si Esther n'eût, devant cette table si délicatement servie, témoigné toute la confiance qu'elle avait dans son complaisant estomac.

— Mais fais-le donc manger, disait-elle en riant et la bouche pleine. Vous êtes là tous deux à parler de l'amour comme des écoliers. Ah! si vous aviez mon expérience! Vous songeriez à clouer le tapis.

— Clouer le tapis ?...

— Clouer le tapis !

— Que signifie?.....

— Je devine, c'est une histoire !..... Une histoire à la façon d'Esther! Je les connais! Mon ami, avez-vous des oreilles à l'épreuve de la bombe?

— Toujours! Quand la bombe est chargée d'esprit!

— C'est que l'esprit d'Esther est diantrement gaulois.

— Peut-on dire! s'écria celle-ci; d'abord, vous remarquerez que je n'ai aucunement

témoigné l'envie de vous conter une histoire.

— Bon ! Mais il y en a une.
— Après ?
— Et nous grillons de la savoir !.....
— C'est cela ! Pour qu'ensuite vous alliez disant : Cette fille n'est pas possible, même à deux heures du matin !
— D'abord, il est deux heures et demie, c'est l'heure où toutes les pruderies sont couchées.
— Mais c'est qu'il s'agit précisément d'une prude de la rue Richelieu. Et une prude que vous connaissez bien !
— Son nom ?

Elle nous le dit et nous partîmes d'un éclat de rire homérique. En effet, l'actrice dont elle nous cita le nom était connue dans la maison de Molière par sa vertu rechignante; avec cela, une langue de vipère.

On juge si nous devînmes pressants : une histoire scandaleuse sur *Arsinoé !* C'était une bonne fortune !

— Eh bien, dit-elle, cette Arsinoé, puisqu'ainsi vous la nommez, reçut, un jour,

la visite d'Alceste, lequel fuyant Célimène cherchait précisément un endroit écarté.

— « Où d'être homme d'honneur il eût la liberté ! »

— Homme d'honneur et autre chose, vous allez voir. L'endroit écarté fut la chambre à coucher de la dame, où celle-ci l'entraîna pour échapper aux oreilles indiscrètes et avoir toute facilité de vomir les trente-six mille horreurs sur Célimène. Ce discours exaspère Alceste, qui, la tête perdue, ne rêve plus que vengeance et médite les plus terribles coups. Ah ! quand je pense à celui qu'il essaya de porter, j'en frémis encore ! Sachez que, subitement pris d'un accès de fièvre chaude, au lieu de se jeter par la fenêtre, le malheureux se jette sur Arsinoé, qui trébuche, tombe sur le bord de son lit et juge à propos de s'évanouir. L'autre n'obéit plus qu'à la dernière frénésie et veut pousser sa vengeance, lorsque tout à coup....

— Arsinoé revient à elle?

— Ah bien ! oui, si ce n'était que cela !... Non, mais Alceste sent ses pieds glisser en

arrière, ses jambes suivre ses pieds, son corps suivre ses jambes, et voilà notre homme aplati sur le parquet ! C'est alors, seulement, qu'Arsinoé rouvre les yeux, curieuse de connaître la cause de l'accident.

— Eh bien ! qu'était-il arrivé ?

— Ah ! mes enfants ! La chambre d'une prude ! Le voyez-vous d'ici, ce septième cercle de l'enfer ?... Voyez-vous cette chambre ? Et puis, le parquet ! Un parquet soigneusement ciré tous les matins, avec de petits ronds pour les pieds devant les sièges, et une simple descente de lit devant la couche majestueuse ! Comprenez-vous ?

— Mais pas du tout !

— Alceste, non plus, n'y comprit absolument rien, et fut si consterné de son aventure, qu'il décampa comme un voleur sans demander d'explication ! « Cependant, se dit-il, quelques jours après, il est impossible que je reste ainsi sous le poids d'une pareille énormité. Allons nous jeter aux pieds d'Arsinoé ! » Il y court et ne rencontre que les deux suivantes, qui, d'un air accablé, lui disent : « Ah ! seigneur Alceste, madame

est sortie prendre un peu l'air. Elle est bien malade. Nous la croyons même un peu folle. Hier matin, elle a donné des signes de démence ! — Juste ciel, dit Alceste, qu'a-t-elle donc fait? — Monsieur, elle a demandé des clous avec un marteau, et elle a cloué sur le parquet sa descente de lit ! »

A ce trait, la lumière se fit, et nous éclatâmes de rire.

Mais Esther poursuivant d'un ton digne :

« Ceci vous démontre, mes amis, qu'on ne saurait prendre trop de précautions en amour : je vous invite donc à manger ! »

Nous lui obéîmes, en lui jetant à la tête toutes les miettes du dessert.

A ce moment, les pendules sonnèrent quatre heures.

Esther se leva.

— Vous savez, mon cher, me dit-elle, qu'à votre réveil nous partirons ensemble. Les convenances le veulent. Je dois ce sacrifice à l'amitié, ainsi qu'à un vieil imbécile qui se dit mon amant et qui ne se sent reverdir un peu que quand je le trompe ! Soyons bonne fille ! Et maintenant, mes en-

fants, ma chambre est voisine de la vôtre ; si vous avez peur, appelez-moi.

J'avais un ami qui était, en même temps, mon cousin. Oreste l'eût appelé Pylade ; Desgrieux, Tiberge ; et Télémaque, Mentor.

Il était le meilleur et le plus insupportable des hommes. Il avait si bien l'art d'enlaidir la raison qu'il me faisait adorer mes folies. Seulement, il finissait toujours par les découvrir, et, alors, c'étaient des débats sans fin : il apportait les livres de comptes, les mémoires : il s'asseyait, il prenait la plume et additionnait.

Pauvre Tiberge ! Il est mort, et je le regrette ! C'était plus que mon ami, c'était mon chien de garde. Il est vrai qu'il mordait un peu. Mais qui n'a pas les défauts de ses qualités ?

— Voyons, tais-toi, lui dis-je un soir, laisse-moi tranquille. Quand je te dis que je n'y veux rester que cinq minutes ! Le temps de lui serrer la main !

— Eh bien ! je monte avec toi dans la voiture et je t'accompagne. J'attendrai dans la rue.

Il est vrai que, depuis huit jours, au grand scandale de Tiberge, je ne rentrais plus chez moi.

Nous arrivâmes rue de la Victoire, et je le laissai dans la voiture.

En deux bonds, je fus à ses pieds, ses mains dans les miennes, mes yeux dans ses yeux, et plus insensé que jamais.

— Soupons-nous ?

— Non, je me sauve.

— Mais moi, je veux souper. J'ai fait préparer dans le boudoir un faisan froid avec du vin de Nuits.

— Vous souperez seule, alors.

— Mais non !

— Mais si !

Naturellement, je cédai.

L'homme devrait toujours commencer par là.

Tout d'un coup, j'entends sonner trois heures à la pendule, trois heures du matin ! Je me frappe le front avec désespoir.

— Qu'as-tu donc ?

— Tiberge, qui m'attend, depuis minuit dans la rue !

Elle, naturellement, de rire à toutes volées.

Elle court à la fenêtre, tire les rideaux, ouvre et avance sa tête au dehors.

La voiture était toujours là : le cocher et les chevaux dormaient.

Tiberge, blotti au fond de la voiture, dormait probablement aussi ; sans quoi il eût déjà envoyé chercher la garde !

— Réveillons-le !

Et allongeant le bras d'un mouvement rapide, elle prit sur une étagère un adorable petit groupe en vieux saxe, et, avant que j'eusse eu le temps de lui retenir la main, elle l'avait lancé sur la voiture.

La petite merveille alla rebondir en mille pièces sur le pavé.

— Malheureuse ! Mais qu'as-tu fait ?

— Je lui ai jeté un pavé pour le réveiller, et tu vois que j'ai réussi. Le voilà qui met le nez à la portière.

— Bonjour, monsieur Tiberge ! Aimez-vous le faisan froid et le vin de Nuits ? Je parie que vous avez des tiraillements d'es-

tomac?... Eh bien ! montez vite. Nous souperons ensemble.

Tiberge, abruti de froid et de sommeil, ne comprit complétement sa situation que lorsque, conduit par la femme de chambre, descendue le chercher, il fut attablé dans le boudoir, devant un bon feu et en face de ce fameux faisan resté intact, qu'il dévora en l'arrosant de ce vin de Nuits sur lequel, vu l'heure avancée, nous fîmes mille plaisanteries.

Dire qu'elle fut divine, adorable et gaie jusqu'à dérider Tiberge, ce ne serait pas assez dire : elle eût fait rire Minos.

Quant à Tiberge, voici quelle fut sa conclusion : « De minuit, la veille, à dix heures du matin le lendemain : dix heures de fiacre, soit, avec le pourboire au cocher, quarante francs ! J'en suis toujours pour cet aphorisme que voici, me dit-il : — Les femmes qui coûtent le plus cher sont les femmes qui ne coûtent rien. »

Celle dont je tais le nom est morte dans tout l'éclat de sa gloire ; elle traversa ma vie comme un brusque et rapide éclair, mais

l'éblouissement qu'elle y jeta dure encore ; il ne s'éteindra qu'avec moi.

Je ne veux pas clore ce chapitre sans donner un dernier souvenir à Esther de Bongars dont le nom, bien plus que ses succès d'artiste, avait attiré sur elle l'attention. Voici ce que Jules Lecomte dit d'elle dans une de ses chroniques du *Monde Illustré* :

« Petite fille très directe du Baron de Bongars qui avait fait ses premières armes sous le Prince de Condé, Esther était naturellement très fière de sa naissance ; ses armes se reproduisaient complaisamment sur le cachet dont elle timbrait ses billets plus ou moins doux.

« Après son grand succès dans les *Saltimbanques*, elle partit pour Saint-Pétersbourg avec armes... et bagages et occupa beaucoup la Cour et la Ville. Dans une correspondance russe datée de cette époque, j'ai lu ce curieux paragraphe :

« Cet hiver, les cerises sont si rares dans les dîners de la cour et de la diplomatie, que les serres les plus favorisées ne les livrent qu'à raison d'un rouble la pièce. Hier, au

bal chez Esther, jugez de l'émerveillement ; toute la salle à manger était tapissée de branches de cerisiers couvertes de leurs fruits rouges : le lendemain les valets balayèrent pour dix mille francs de noyaux de cerises ! »

Ce qui n'empêcha pas la pauvre Zéphirine de revenir à Paris pour mourir à Biancourt prématurément et misérablement en regrettant peut-être de n'avoir pas assez économisé sur sa vie... et sur les cerises.

CHAPITRE XI

Histoire d'Auber et d'une fricassée de lapin.

Un incident rétrospectif, un souvenir, un rien que je veux consigner ici.

C'est peu, ou c'est beaucoup, selon que le lecteur en jugera.

Voici le fait :

Chaque soir, après la représentation du *Chevalier de Maison-Rouge*, j'entrais au Café du théâtre pour y prendre un modeste repas.

La dame du comptoir, attentive à surveiller mon petit couvert, le faisait préparer

à l'avance dans le coin le plus solitaire de l'établissement.

Un soir, comme je venais de m'asseoir, je remarquai à une table en face de la mienne deux jeunes et jolies femmes, en compagnie d'un monsieur âgé, de tenue irréprochable, dont la tête blanchie, qu'il portait un peu penchée sur l'épaule droite, formait, avec une cravate haute de forme et d'une blancheur éblouissante, un tout des plus harmonieux.

C'était une tête fine, légèrement narquoise, mais d'une distinction parfaite.

Tout, dans les manières du personnage, révélait des habitudes de galanterie un peu surannées, mais charmantes.

Évidemment, il n'appartenait pas à une époque évanouie seulement par son âge; il en descendait en ligne directe par ses manières, sa politesse, la fine familiarité de son sourire et son élégance correcte, loin du sans-gêne généralement affecté du monde artiste.

Je m'aperçus bien vite que les trois personnes venaient de me voir jouer, car elles

attachaient sur moi des regards qui, pour être furtifs, n'en étaient pas moins empreints d'une certaine curiosité.

Les femmes, beaucoup plus hardies que les hommes en pareil cas, ne se gênaient pas pour me faire comprendre par leurs sourires, et en se penchant brusquement à l'oreille l'une de l'autre, qu'elles paraissaient savoir à merveille quels étaient mon nom et ma profession.

« Auguste, dit à haute voix la dame de comptoir, faites passer le lapin à M. Laferrière!... »

A ces mots, les deux jeunes femmes firent un soubresaut, et je vis leurs jolies lèvres subitement contractées par un sourire dédaigneux.

Le personnage à la cravate blanche sourit aussi, mais de son côté et sans paraître s'apercevoir de leur étonnement.

J'aurais eu beau vouloir renier mon lapin, c'était chose impossible : on me le servait ! Mon plus court donc fut de faire preuve de résignation ; je me mis à le manger philosophiquement.

— Décidément, fit une des dames, c'est bien du lapin qu'il mange.

— Eh! oui, du lapin, fit le vieux monsieur avec son éternel sourire figue et raisin.

Cependant les trois personnages se levèrent pour se retirer, et, en se retirant, passèrent devant ma table pour gagner la porte.

L'une des deux jeunes femmes, la même, jeta un second regard presque attristé sur mon fricot et répéta de sa voix d'enfant :

— C'est que c'est vraiment du lapin !...

— Du lapin ! répéta comme un écho machinal le personnage, de plus en plus souriant et distingué.

Puis, restant un peu en arrière et s'approchant de moi, en me prenant la main qu'il secoua rapidement :

— Merci, monsieur Laferrière, merci !

— Mais, monsieur....

— Je m'appelle Auber ; on prétend même que j'ai fait la *Muette* ; mais j'ai soixante ans, et il me plaît de voir les jeunes premiers manger du lapin. Encore une fois, merci !

Un éclat de rire que les jeunes et char-

mantes filles avaient contenu jusque-là prit sa volée, dès qu'elles furent sur le seuil, et arriva jusqu'à moi.

J'avais compris.

La jeunesse qui mange prosaïquement du lapin sauté dans un estaminet du boulevard, ne laisse pas que de mettre des atouts dans le jeu des vieilles gens.

La plus alerte des deux jeunes femmes, je l'avais reconnue : C'était mademoiselle D... de l'Opéra.

Je soupirai et j'eus toute la nuit, devant moi, le visage railleur de ce vieux voltairien et qui portait de si belles cravates blanches — qui avait écrit le *Domino Noir !*

CHAPITRE XII

Le « medium » Dunglas Home. — Cagliostro.

Il m'était donné de voir bien des choses, pendant ma carrière d'artiste ; mais de toutes les surprises concevables, celle que mon esprit n'aurait jamais prévue, c'est de me trouver en présence de l'évocation des âmes, et d'être amené, par les expériences les plus inouïes, à croire à la sincérité de Cagliostro.

Cagliostro évoquait des âmes, produisait des apparitions ; à la distance de plus de cent lieues il mettait, spontanément, en présence deux personnes, dont l'une, con-

sultée sur ce qu'elle faisait à telle heure, tel jour, répondait :

— J'ai été saisie d'un invincible sommeil, j'ai dormi !

Et c'est pendant le sommeil que la transfiguration du dormeur apparaissait à cent lieues de là.

Ces merveilles, dont la cause restera toujours inexplicable malgré toutes les théories, Cagliostro mort, ont été ridiculisées et regardées comme des contes d'imposteurs.

Plus de cinquante ans s'écoulent ; l'étude des lois physiques a grandi ; les phénomènes de la nature ont été observés de plus près et expliqués avec plus de certitude : désormais, de pareils phénomènes paraissent impossibles, et voilà que je reçois une invitation pour assister à une soirée de ce genre !

Je ne voyais qu'une belle réunion, lorsque mes regards s'arrêtèrent sur un jeune homme blond à la taille élancée, délicat et maigre, et dont la physionomie pensive, les regards voilés accusaient une de ces natures vouées, par leur organisation exceptionnelle, à une influence cabalistique.

6.

Je m'aperçus bientôt que ce jeune homme était l'objet de l'attention de tout le monde et qu'il n'en paraissait ni étonné, ni fatigué.

On apporta, au milieu du salon, une petite table ; devant cette table vint s'asseoir une jeune personne d'environ dix-huit ans, affectée, disait-on, de surdité ; à ses côtés se placèrent deux messieurs, chacun d'eux muni d'un crayon et de papier : l'un allait écrire les questions qu'il ferait à la jeune fille ; l'autre écrirait les réponses.

Le silence se fit. Le jeune homme blond, qui n'était autre que *Home*, sur lequel tout Paris racontait des merveilles, s'approcha de la table.

— Mademoiselle, demanda-t-il, qui voulez-vous évoquer ?

— L'âme de saint Louis, par l'intermédiaire de ma sœur, morte il y a huit ans.

— Au nom du Dieu tout-puissant, âme de saint Louis, voulez-vous apparaître ?..

— Me voilà, et j'écoute, répondit la jeune fille, en changeant toute l'expression de sa physionomie.

— Pouvez-vous, reprit le questionneur,

faire venir telle âme que l'on vous désignera?

— Parlez !

Malgré l'étrange sentiment de résistance que j'éprouvais, je ne pus m'empêcher de laisser aller ma curiosité, et je demandai l'âme de Castaing. A ce nom tous les regards se tournèrent de mon côté ; les yeux de Home se fixèrent sur moi avec une certaine contrainte qui me fit secrètement regretter l'étrangeté de ma demande.

Ce qui m'avait déterminé à demander au médecin l'évocation de Castaing, c'est que je me rappelais, qu'étant mêlé avec la foule qui stationnait sur les marches du grand escalier du Palais de Justice, le jour de son exécution, j'attendais avec anxiété que l'horloge vînt à sonner quatre heures : c'était, à cette époque, l'heure consacrée pour les exécutions en place de Grève.

Je n'oublierai de ma vie l'émotion que je ressentis, lorsque je vis Castaing sortir de la Conciergerie, soutenu par son confesseur, l'abbé Montès, et monter dans la fatale charrette. La foule, comme lorsqu'elle attend un

grand spectacle, laissa échapper une exclamation dont le retentissement alla fouetter le visage de Castaing et le colora subitement.

Un carrick bleu à plusieurs petits collets jeté sur ses épaules, une chemise d'une blancheur éclatante à petits jabots plissés dont le col avait été enlevé par les ciseaux du bourreau, tout cela est encore présent dans mon souvenir.

Le procès de Castaing eut un trop grand retentissement pour que je parle plus longuement de ce médecin empoisonneur, qui, jeune encore, fit disparaître par le poison les deux frères Ballet, deux amis de collège, pour jouir d'une fortune qu'ils avaient eu l'imprudence de lui léguer par testament.

A ce nom de Castaing, le visage de la jeune fille se décomposa et s'impreignit d'une vive souffrance : plus de trois minutes s'écoulèrent, pendant lesquelles elle semblait livrée à une visible angoisse ; enfin, avec une sorte d'accablement, elle jeta le mot :

— Castaing !

— Est-il là ? dit le questionneur à la jeune fille.

— Oui.

C'est la jeune fille qui répondait.

— Souffrez-vous ?

— Beaucoup !

— D'où venez-vous ?

— Mon âme est errante.

— Quelle est votre souffrance ?

— Atroce !! Je sens mon âme sans cesse attirée par un poids de plomb vers la putréfaction de mon corps.

— Voyez-vous vos victimes ?

— Oui!... Elles ajoutent à ma souffrance; elles m'irritent contre moi-même par la miséricorde qu'elles me montrent.

— Souffrirez-vous longtemps encore ?

— Bien longtemps.

— Voudriez-vous renaître ?

— Oui.

— Sous quelle forme?

— Sous la même que j'avais sur la terre, avec les mêmes instincts, pour m'efforcer de les dompter.

— Votre présence ici vous est-elle indifférente ?

— Non, elle m'irrite.

— Reconnaissez-vous quelqu'un dans ce salon ?

— Non !

— Votre âme est errante, dites-vous : est-elle éloignée de nous ?

— Non ! Plus l'âme a obéi à la matière, plus longtemps elle reste auprès de la matière. Le temps d'épreuves a des degrés qui élèvent l'âme vers les régions supérieures, mais j'en suis bien loin encore.

— Pourriez-vous nous apparaître visible ?

— Je le crois.

— Sous quelle forme vous montreriez-vous ?

— Sous ma forme humaine, et ma tête coupée !!

A ce moment, la jeune personne, dont la fatigue paraissait extrême, s'arrêta court et dit ce seul mot :

— Assez !

La conversation s'engagea à voix basse dans le salon, une sorte d'anxiété y régnait.

Home, que je ne perdais pas de vue, paraissait recueilli : il promena un regard presque voilé sur tout le monde, et dit au questionneur :

— Laissez tomber ce crayon sur cette feuille de papier.

Le petit tapis qui recouvrait la table s'agita ; une main invisible pour tous excepté pour lui saisit le crayon et écrivit ce mot :

HORTENSE.

C'était le nom de la sœur de la jeune fille.

Il était évident que l'expérience qui venait d'avoir lieu avait préparé l'esprit de Home ; il dit à la maîtresse de la maison :

— Vous êtes excellente musicienne, madame ; avez-vous un air que vous préfériez ?

— Oui, répondit-elle.

— Pensez-le.

Et le piano de la chambre voisine exécuta l'air de la *Muette*.

Ce que l'on raconte ne vaut jamais ce que l'on voit avec la perception de tous ses sens. En racontant cette soirée, je pressens l'incrédulité de mon lecteur ; mais les témoins

en étaient nombreux, étrangers l'un à l'autre, et nul d'entre eux ne pouvait se douter que je reproduirais dans mes Mémoires cette indescriptible séance.

Le seul refuge que trouve la raison dans les évocations que nul n'a le droit de taxer d'impostures, c'est d'y reconnaître la confirmation sensible de l'immortalité de l'âme.

L'homme, de quelque puissance exceptionnelle qu'il soit doué, peut-il en effet mettre la mort en face de la vie ? Les âmes, qu'elles soient au repos et réincarnées dans une planète, ou qu'elles soient errantes, peuvent-elles obéir à la voix d'un vivant et révéler le mystère de l'avenir après la mort ?

Cette question suffit à me prescrire le silence. Le doute sur tout ce qui n'a pas Dieu, voilà ce qui est seulement permis à l'homme.

CHAPITRE XIII

Rachel et la Ristori.

Où donc ai-je lu ceci :

« Dieu a placé au fond des bois, dans les plus obscures solitudes, ces plantes élégantes et rares que la main de l'homme ne parvient à faire vivre dans les plus riches parterres qu'à force d'art et de soins. »

Je retrouve ces lignes dans mes notes ; au-dessus j'avais écrit ce mot :

RACHEL.

En effet, toute la vie de cette femme célèbre qu'on arracha, un jour, aux insou-

ciantes misères de son premier âge pour la placer sur le trône éclatant de l'art, peut tenir dans ces trois lignes tombées pour moi d'une plume inconnue.

Née pauvre, commençant la vie pauvrement, allant çà et là avec cette attitude commune à l'indigence, dès que Mlle Rachel aborda le plancher du théâtre, sa taille se redressa, sa maigreur devint la finesse des lignes, sa physionomie se plaça, sa voix se forma, et presqu'au même instant se révéla une magnificence de diction qui devint la première manifestation de la supériorité sans égale de la tragédienne.

Mlle Rachel avait-elle dans son organisation, son physique, son moral, tous les genres de puissance exigés pour exprimer la colère, la haine, l'ironie, la tendresse, l'amour, l'idéal abandon des sensations généreuses? Tout cela entrait-il dans ses forces d'exécution?

Évidemment non.

Cet ensemble n'existait pas dans les qualités de Rachel. Elle a été la déesse de l'iro-

nie, de la colère, des passions qui naissent de l'envie et finissent par le crime : elle n'a jamais été la déesse de ces attachements, de ces amours qui perpétuent les douces exaltations de l'âme.

L'instrument le plus significatif au théâtre, la voix, chez M^{lle} Rachel manquait de cordes sensibles. Lorsqu'elle peignait l'attendrissement, la douleur calme, la tendresse heureuse, ce n'était plus Rachel à son degré de puissance, c'était une *actrice* disant avec de certaines qualités des vers qu'elle rendait monotones.

Il y a des destinées tellement indiquées qu'elles semblent faites à l'avance ; sur quelque échelon social qu'elles se présentent, elles vont où il est dit qu'elles iront ; elles montent jusqu'où il est dit qu'elles monteront. Leur raison d'être n'équivaut pas toujours à leur réussite.

Si la toile se levait sur *Andromaque*, sur *Bajazet*, sur *Horace*..., en apercevant Rachel, en entendant sa voix cuivrée, en examinant la simple majesté de ses attitudes, de sa physionomie, on recon-

naissait la Tragédie à sa plus grande puissance !

Mais si le décor représentait les jardins de Fotheringay, que l'on vient d'ouvrir à Marie Stuart, pour y respirer l'air de la liberté, le spectateur, trahi dans son attente, se rejetait dans ses souvenirs et regrettait Duchesnois.

Dans cette imperfection à signaler chez Rachel, il faut reconnaître l'indice d'une nature, qui, à son origine théâtrale, s'ignorait elle-même et se proposait de suivre un genre dont son invincible destinée devait l'éloigner.

Au temps de ses études, Rachel se croyait appelée à briller dans les servantes de Molière. C'est à cet emploi qu'elle appliquait les leçons du comédien Saint-Aulaire, et un jour que le commissaire près le Théâtre-Français était venu pour l'entendre à la salle Molière :

— Oh ! monsieur, lui dit Rachel, vous venez beaucoup trop tôt, car avant Dorine, je vais jouer Hermione ; et tous mes camarades disent que dans ce rôle je ressemble à

M. Beauvallet, et j'ai bien peur que vous ne vous moquiez de moi. Mais dans *Tartuffe*, je prendrai ma revanche.

Il est donc réel que M^{lle} Rachel n'avait pas à ses commencements la révélation de son génie tragique ; son passage au Gymnase Dramatique le prouverait assez. Une force mystérieuse l'a entraînée sur la voie qu'elle devait suivre : et tel a été pour elle-même l'imprévu de cette situation que la célébrité la saisit sur le terrain planier de tout le monde pour la lancer au sommet de la gloire théâtrale.

Son organisme en éprouva une secousse profonde, qui, ébranlant tous les ressorts de son être, leur donna une vitalité surexcitée et plus forte que leur principe.

Elle a vécu quinze années dans cette atmosphère dévorante à force *d'art*, à force de volonté surtout ; mais ce n'était pas là son sol natal et la mort vint bientôt solder le compte où les ivresses de la renommée devaient figurer pour un prix si funeste.

Le public de Paris, ce public à la fois si passionné et si égoïste, si fin, si cruel, si

juste et si partial ; ce public auquel on aime à tout donner, son âme, sa chair et sa vie, fut aussi mortellement ingrat envers Rachel qu'il s'était d'abord montré enthousiaste et généreux. Rien n'égale l'entrain charmant qu'il met à élever une idole, si ce n'est la rapidité singulière avec laquelle il la renverse !

Deux faits l'avaient mécontenté, ce public.

Le départ de Rachel du Théâtre-Français pour des questions d'argent, et son départ pour l'Amérique pour des questions de famille. Cela n'avait pas été pardonné.

La Ristori apparut sur ces entrefaites, et la presse, tout entière, se fit complice du public.

Il fut convenu qu'on écraserait la tragédienne française sous l'artiste italienne, et l'on n'y épargna rien.

Le procès que Rachel eut à soutenir contre M. Legouvé et qu'elle perdit ne fut qu'un nouvel aliment à tant de haines accumulées.

Elle avait promis de jouer le rôle de *Médée*. La pièce avait été écrite pour elle,

et, finalement, après mille promesses oubliées, elle y avait renoncé.

On en fut indigné, avec raison.

Un ferment d'opposition commençait à s'agiter dans le public. On savait que M^{lle} Rachel avait de certaines attaches gouvernementales, et, ce qui avait le plus surexcité contre elle l'opinion publique, c'est que le ministre, exhumant je ne sais plus quel vieil article d'un règlement relatif au Théâtre-Français, avait soutenu la tragédienne dans ses résistances à M. Legouvé.

Celui-ci, d'autre part, faisait des vers républicains sur Daniel Manin, le dernier doge de la république de Venise, et il n'en fallait pas davantage, au moment où l'on commençait à battre rudement en brèche le gouvernement de Décembre, pour que l'on considérât M. Ernest Legouvé comme digne de toutes les sympathies et M^{lle} Rachel comme méritant tous les reproches et toutes les inimitiés.

Ce fut donc, pour ainsi dire, une levée de boucliers générale, et comme il fallait un drapeau, on s'empara de la Ristori, que l'on

déclara tout de suite bien supérieure à la Melpomène française.

Rachel n'était pas là pour se défendre.

Elle ne pouvait plus, par sa présence, opposer à l'éclat de la nouvelle venue le rayonnement de son génie. Elle était allée chercher fortune en Amérique, d'où elle revint frappée à mort.

Ses ennemis avaient beau jeu.

Cette voix métallique et puissante ne devait plus se faire entendre... La grande artiste entrait dans la période de sa lente et cruelle agonie; on ne frappait plus qu'un cadavre.

Là, seulement, commença une réaction en sa faveur; mais il était trop tard. Le coup mortel avait trop bien porté; ses derniers jours furent empoisonnés de cette douloureuse pensée qu'elle mourait dans une défaite au lieu de tomber ensevelie dans le triomphe, ce rêve suprême de l'artiste et du soldat.

Elle mourut donc, et ce ne fut qu'au lugubre coup de tam-tam de cette nouvelle, que la conscience publique se réveilla.

Elle fut pleurée comme on pleure le génie, et son deuil fut un deuil national.

Mais elle était morte ! Et la Ristori, pleine de force et de beauté plastique, jouait la *Médée* dont n'avait pas voulu Rachel, et continuait de recueillir des applaudissements que le parti pris avait fait naître et auxquels l'habitude, plus encore qu'une admiration véritable, maintenait une sorte de bruyante unanimité.

La Ristori est une grande artiste, mais une grande artiste italienne, c'est-à-dire une artiste donnant plus d'éclat à la forme qu'elle ne donne à la pensée de profondeur.

Elle se présenta au public avec sa beauté majestueuse, le charme sonore de sa belle langue italienne, et un art de la mimique qu'elle poussait jusqu'à la minutie.

Cette dernière qualité, tout italienne, je n'ai pas besoin de le dire, enthousiasma les amoureux de la plastique et de la statuaire. Un peu plus, ils auraient décrété la suppression de la parole dans l'art dramatique, et tout résumé dans la perfection de la pose et le pli savant de la draperie.

Ce fut un engouement tel, surtout quand elle nous donna *Myrrha*, cette autre Phèdre, que l'on parla sérieusement de créer une classe de pantomime au Conservatoire.

Je dois le dire en toute franchise : je ne comprenais pas beaucoup cette passion pour la pose, le geste, le pli, l'attitude, le regard, le mouvement, la marche, toutes qualités secondaires et qui m'avaient paru à peu près communes à tous les artistes, lors de mon voyage en Italie.

Cette puissance d'expression, en dehors de la parole, est une faculté propre à l'artiste italien, et ce qu'il faut bien dire, c'est que, malheureusement, la parole chez lui est loin de répondre à la perfection du geste.

Le débit de l'artiste italien est monotonement musical, emphatique et prétentieux ; c'était le défaut secret de la Ristori ; je dis secret, parce qu'à Paris la plupart de ceux qui étaient appelés à l'entendre étaient peu familiers avec l'italien, et que, par conséquent, il leur était fort difficile d'apprécier la valeur réelle de sa diction.

Ce ne fut que plus tard, et lorsqu'elle parut dans un rôle écrit en français, qu'on put enfin la connaître tout entière et se rendre exactement compte d'une certaine impuissance qu'elle avait pu jusque-là dissimuler.

Le masque se détachait; elle jouait en costume de ville; elle n'avait plus à manier le pli sculptural de la chlamyde antique ; elle n'avait plus à cacher la pauvreté de l'expression sous l'harmonie sonore de sa langue natale; en un mot, elle apparaissait armée de son seul génie, n'ayant pour toutes armes que son âme, son intelligence, son cœur et son esprit. Dure épreuve ! Soirée décisive ! Rachel morte ressuscita ce soir-là tout entière, et son nom, revenu sur toutes les lèvres, resta, depuis, rayonnant dans tous les souvenirs !

Ce soir-là, Rachel fut réhabilitée, vengée !

On eut honte de la conspiration publique, dont elle était tombée victime, et l'on put voir de combien de coudées la déesse dépassait l'idole.

Depuis ce jour, la renommée de M^me Ristori, atteinte d'un coup mortel, ne fit que

décroître et s'amoindrir. Elle dut renoncer à ses saisons de chaque année au Théâtre-Italien ; puis, bientôt, elle ne reparut plus que de loin en loin, et, enfin, elle cessa tout à fait de demander au public désabusé un regain de succès désormais impossible.

Rachel, en mourant, lui avait légué la mort.

Près de Cannes, sous la tiède température du Var, disputant sa vie à la phthisie pulmonaire, M^{lle} Rachel s'est éteinte le 4 janvier 1858, à peine âgée de trente-sept ans !

Le caractère de M^{lle} Rachel était à la fois empreint d'une grande fermeté et d'une grande indécision ; elle n'abordait un rôle nouveau qu'avec une crainte, une hésitation poussées souvent jusqu'à la répugnance.

Peu d'ouvrages de son répertoire ont été acceptés par elle sans résistance.

L'un d'eux surtout, *Lady Tartuffe*, lui avait causé d'incroyables angoisses ; et, comme il lui arrivait de n'avoir toute sa valeur qu'après avoir éprouvé devant la rampe le terrain de sa pièce et de son public, une première représentation lui était tou-

jours une occasion d'anxiété et de souffrance.

La première de *Lady Tartuffe* avait laissé le public presque indécis, et l'artiste désolée.

Aussitôt rentrée dans sa loge, Rachel laissa éclater, en mots brisés, en cris, en imprécations, la douleur la plus violente ; elle défendit impérieusement à sa mère de laisser pénétrer près d'elle qui que ce fût ; et cependant, dans la pièce voisine, se pressait une foule adulatrice, au milieu de laquelle, plus impatiente et plus exaltée, se trouvait l'auteur de *Lady Tartuffe*, M^{me} de Girardin.

Rien ne put vaincre l'obstination de Rachel à se croire dans cette soirée tombée au-dessous d'elle-même.

La pose en désordre, les mains crispées dans les cheveux :

« Non ! s'écriait-elle, jamais je ne rejouerai cet abominable rôle !.. Jamais je ne reparaîtrai devant cet ingrat public.... Jamais ! »

Sa mère allait et venait autour d'elle, la suppliait de recevoir, d'écouter ses amis.

« Je ne veux pas les voir ; je ne veux voir personne. »

Puis, saisissant son chapeau et son châle, elle s'échappa par une petite porte, laissant à M^{me} Félix le soin difficile de congédier la foule.

Ce désordre avait paru si alarmant, que sa famille jugea nécessaire de se rendre immédiatement auprès d'elle. Rachel habitait alors son hôtel de la rue Trudon. Il était une heure du matin.

On trouva Rachel dans sa salle à manger, assise un coude sur sa table, sa tête renversée sur sa main, et prenant lentement, machinalement, un potage.

— Ah çà ! lui dit son père, en s'approchant d'elle, es-tu folle de t'abandonner ainsi, de fuir de ta loge sans recevoir personne ?

A la violence du désordre avait succédé la tristesse, le calme : Rachel jeta sur chacun un regard presque confus, comme un enfant qui a mal fait.

— Merci d'être venus…. J'étais trop découragée, après avoir été si mauvaise dans ce rôle.

— Mais, tu te trompes, ma Rachel, je t'ai

trouvée ce soir bien supérieure à ce que j'attendais.

— Mon pauvre père, reprit-elle avec un demi-attendrissement, toi qui ne m'as jamais flattée, tu me flattes, ce soir !

Et tout à coup, changeant la clé de sa voix et l'expression de sa physionomie :

— Cette *Lady Tartuffe*, je la leur jouerai après-demain, et ils verront tout ce que j'en saurai faire !...

Elle avait dit vrai, car à la seconde représentation, se débarrassant des entraves de tous *ses conseillers*, elle joua sous sa seule inspiration, et fut magnifique....

Je me rappelle une circonstance intime où Mlle Rachel montra la rapide sagacité de sa riche nature.

C'était en 1838. Elle dînait chez Déjazet ; je m'y trouvais avec d'autres convives.

On la questionna pendant le dîner sur ses études du moment.

Elle répondit qu'elle étudiait *Phèdre* et *Marie-Stuart*, et ajouta qu'elle regrettait de ne point avoir vu Duchesnois dans ce rôle.

Adolphe Adam, qui était assis auprès de Rachel, lui dit :

— Si vous voulez savoir comment se jouait la tragédie avant vous, priez Laferrière de vous faire une imitation de Duchesnois.

Au moment de passer au salon, j'offris mon bras à Rachel.

— Voulez-vous me faire un grand plaisir ? Consentez, me dit-elle, à cette imitation que je sollicite moi-même.

Je me récusai. Elle m'entraîna dans un petit boudoir attenant au salon, me mit à cinq pas devant elle, puis alla se placer sur un sopha.

— Maintenant que nous voilà seuls, montrez-moi Duchesnois dans *Marie-Stuart*, faisant son entrée dans les jardins de Fotheringay.

J'avais beaucoup observé Duchesnois ; je *tenais* sa manière et son imitation m'était facile.

Je m'exécutai.

La première scène jouée, je remarquai que Rachel, sérieuse, attentive, était vive-

ment impressionnée. Elle suivait par le jeu silencieux de sa physionomie toutes les inflexions de ma voix.

Je passai à la scène du cinquième acte.

Pendant mon premier récit, les convives s'étaient approchés du boudoir où nous nous étions retirés; ils se tenaient debout, près de la porte. Rachel seule et toute entière à ce que pouvait lui révéler la vérité de mon imitation, céda à l'attendrissement, lorsque je reproduisis les dernières paroles de la victime d'Élisabeth.

Adam, qui était d'un caractère aussi gai que sa musique, partit d'un éclat de rire, comme pour témoigner de son approbation.

— Pourquoi rire? dit Rachel avec étonnement. Savez-vous qu'il y a là le souvenir d'un grand talent? Souvent, pour me flatter, on s'est plu à ridiculiser devant moi le jeu de Mlle Duchesnois. Je ne croirai plus les flatteurs.

Dans ces derniers mots, il y avait tout un hommage à la mémoire de Duchesnois, et un éloge à son imitateur.

Elle joua *Marie-Stuart*, et, malgré son suc

cès, elle ne parvint pas à faire oublier Duchesnois dans ce beau rôle.

Le dimanche était un jour consacré pour la réunion entière de la famille Félix, et ce jour-là, M^lle Rachel recevait à la table de ses parents les ovations de tous les siens.

Invité à l'un de ces dîners, un usage, où se retrouvait encore la mise en scène du théâtre, me fut révélé.]

Un entremets venait d'être servi ; il fut trouvé délicieux, et, tout à coup, j'entendis ce cri répété :

— Catherine ! Catherine !

Catherine, c'était la cuisinière, et un vrai cordon bleu.

Catherine arriva, la tête voilée par une serviette ; elle en prit les deux coins, les releva lentement, comme un rideau de théâtre, et, son visage étant découvert, elle reçut une triple salve d'applaudissements.

Le salut au public fut de la part de Catherine une révérence profonde.

Mais il arriva ce qui dans le monde, aussi bien qu'au théâtre, arrive aux triomphateurs : — un sévère retour de la Fortune.

Au second service, un des plats se trouva manqué. Les cris : « Catherine, Catherine ! » retentirent de nouveau.

Habituée à l'éloge, Catherine accourut la tête encore voilée ; elle releva de nouveau sa serviette : une effroyable bordée de sifflets accueillit la malheureuse, qui, toute épouvantée, s'enfuit pour ne plus revenir.

La pauvre Catherine, qui, après son premier service, avait été acclamée, s'en retournait au second très maltraitée, surtout par Rachel, qui semblait mettre son bonheur à faire usage d'un sifflet qu'elle n'avait jamais connu pour elle-même.

CHAPITRE XIV

La Porte-Saint-Martin. — Marc-Fournier.
Fiorentino.

Un jour, j'eus l'idée de vouloir, moi aussi, devenir auteur dramatique.

Théodore Barrière et moi, nous causions un soir des sujets que l'on pouvait mettre à la scène.

— J'ai rapporté, lui dis-je, de mon voyage en Italie le souvenir d'une comédie assez curieuse dont on pourrait faire, je crois, une pièce satisfaisante, si elle passait sous la plume d'un homme comme toi. As-tu entendu parler du *Médecin de la Mort ?*

Et là-dessus, je me mis à lui conter cette singulière légende :

« La mort protège un médicastre sans talent, et lui dit :

— Tu seras le plus grand médecin du monde entier.

— Comment cela ?... répond l'imbécile.

— C'est bien simple : chaque fois que tu seras au chevet du lit d'un malade, voici ce qui arrivera : si le mal est sans remède, je me dresserai, moi, visible à toi seul auprès du moribond ; dans le cas contraire, c'est-à-dire si je ne t'apparais pas, tu pourras donner à ton sujet des boulettes de mie de pain et de l'eau ; il guérira ! »

Théodore Barrière, avec cette promptitude de décision qui lui est propre, me dit :

— Je prends le sujet ; nous le travaillerons ensemble, et nous t'y taillerons un rôle. Tu auras une part égale dans les droits ; mais, comme je l'écrirai seul, je serai nommé seul.

J'acceptai, comme bien vous pensez.

Alors intervint, entre Barrière et moi, une convention écrite stipulant nos droits

réciproques, et, en outre, en cas de non exécution du fait de l'une des deux parties, un dédit de vingt-cinq mille francs à la charge du défaillant.

Nous nous rendîmes auprès du directeur de la Gaîté, qui reçut notre sujet sous le titre original de : *La Dame aux Soucis*.

La *Dame aux Soucis*, c'était le *Médecin de la Mort*.

Malheureusement, Barrière, mobile comme l'onde, envisageait quelque temps après sous un tout autre point de vue le sujet que je lui avais apporté.

Il en faisait, malgré mes observations et mes résistances, une comédie contemporaine, se mouvant dans un milieu entièrement humain, et perdant, par cela même, le seul véritable attrait qu'elle pouvait avoir.

Hostein fut de mon avis et fit comprendre à Barrière qu'il nous laissait libres de porter ailleurs la *Dame aux Soucis*.

Un an s'écoula.

Un beau jour, j'appris que Barrière avait proposé la pièce à Marc Fournier, directeur de la Porte-Saint-Martin. En même temps,

j'apprenais que le principal rôle, celui qui m'était destiné, devait être joué par Fechter, alors en représentation à ce théâtre.

C'était contraire à nos conventions ; je m'en plaignis, et le dédit de vingt-cinq mille francs arrêta la combinaison.

Les choses restèrent à l'état inerte l'espace d'une année.

Fechter venait de rompre avec Marc Fournier. Or, il était résulté de cet incident, entre ce directeur et moi, un traité stipulant une série de cent représentations que je devais donner au théâtre de la Porte-Saint-Martin.

L'époque avait été fixée; un dédit de vingt-cinq mille francs avait été consenti de part et d'autre.

L'éventualité de la *Dame aux Soucis*, au cas où Barrière parviendrait à remanier la pièce en temps utile, et dans sa donnée fantastique, avait été même prévue et formulée dans le traité.

Tout cela fait et signé, j'attendis ; mais j'attendis sous l'orme.

Il faut avoir connu Marc Fournier pour

comprendre l'archarnement furieux qu'on mettait à le poursuivre et la facilité avec laquelle on se sentait porté à tout oublier et à lui tendre la main. Je ne sais qui lui a donné le surnom de « douce amère »; jamais définition n'a été plus vraie.

Ce diable d'homme était un composé des éléments les plus disparates.

Si l'on avait juré de le haïr, il fallait bien se garder d'accepter de lui la moindre entrevue. Il avait un je ne sais quoi qui vous attirait malgré vous. Un peu moins insouciant, et surtout moins fier, il eût été fort dangereux. Mais, c'était un grand seigneur qui se dérangeait rarement, et telle mauvaise affaire qu'il eût pu éteindre d'un mot ou d'un sourire, il la laissait indolemment s'envenimer, sans daigner faire le moindre pas pour y porter remède.

Il avait une foi insolente en son étoile.

Il était devenu directeur de la Porte-Saint-Martin avec des ressources financières absolument dérisoires. Je tiens de lui-même que le jour où, pour la première fois, il fit lever le rideau de ce magnifique théâtre, il possé-

dait en caisse, et pour toute commandite, *cinq cents et quelques francs.*

Or, en seize années, il lui passa plus de dix-sept millions par les mains.

Marc Fournier, à l'époque où je le revis (car on se souvient que je l'avais aperçu une première fois au Théâtre de la Renaissance, où il occupait auprès d'Anténor Joly le poste de secrétaire intime), Marc Fournier était un homme de quarante ans, qui paraissait en avoir vingt-cinq un jour, et cinquante le lendemain. D'une nature à la fois énergique et souffrante, nerveuse, impressionnable, féminine, et qui s'exaltait à froid, *ce jeune et intelligent directeur,* — car ce fut pour lui qu'on dut créer ce cliché, — jouait avec la fortune comme le chat avec la souris ; il était heureux de lui détacher un coup de patte en échange de chacune des faveurs dont elle s'acharnait à l'accabler.

Si l'on ne savait depuis longtemps que la Fortune est femme, c'est bien à cela qu'on l'eût découvert.

Je ne crois pas qu'il y ait eu d'homme plus impertinent et plus aimable, plus ca-

ressant et plus dur, plus prodigue, plus aimé et plus détesté que ce Génevois revêche, poétique, enthousiaste, désagréable au possible, et vers lequel on revenait quand même.

Doué d'un sens littéraire très délicat, il se trompait rarement sur la valeur d'une pièce ou d'un artiste.

Il eût pu, avec plus d'esprit de conduite, dominer facilement sa situation, et rester le maître de diriger la Porte-Saint-Martin dans une voie plus conforme à ce qu'il appelait ses instincts personnels ; mais, au lieu de maintenir cette scène au premier rang des grands théâtres littéraires, et de persister dans l'exploitation du drame, ainsi qu'il l'avait si magnifiquement tenté lorsqu'il donnait coup sur coup : *l'Imagier de Harlem, Richard III, Benvenuto Cellini, la Belle Gabrielle, l'Orestie, les Mères repenties*, et tant d'autres ouvrages d'une valeur réelle, Marc Fournier, vaincu par des besoins d'argent qui renaissaient sans cesse, et dont il était trop souvent la principale cause, commit la faute impardonnable d'aller demander des recettes exceptionnelles à des moyens

que réprouve l'art pur, l'art élevé, et qui durent plus d'une fois exciter en lui des révoltes et des remords.

On se souvient de cette *Biche au Bois*. Ce fut le dernier délire de ce demi-dieu de la mise en scène ; mais on ne s'arrête pas sur les pentes fatales. Quand on a eu le malheur, dans l'art comme dans toutes choses, de déchaîner le matérialisme, le matérialisme vous dévore. Car il faut bien le dire : le propre du matérialisme est d'engendrer des satiétés rapides, et sa loi est forcément celle de Nicolet : *De plus en plus fort.*

L'homme engagé dans cet engrenage mortel a beau n'y vouloir mettre d'abord qu'une partie de lui-même, il y passe bientôt tout entier : âme, corps, intelligence, fortune et renommée.

Marc Fournier tomba comme Sardanapale, entouré de ses femmes demi-nues, de ses ballets, de ses soleils électriques, de ses apothéoses, et en pleine exaltation de ce rêve qui avait eu pour but sacrilége de remplacer le beau par le brillant, le grand par l'énorme, et l'or pur par le paillon.

Si je me suis arrêté aussi longuement sur cette physionomie, une des plus accentuées qu'ait produites le monde dramatique depuis Harel, c'est que j'avais à cœur de m'expliquer sur le compte de cet homme avec lequel mes premières relations furent des querelles judiciaires. C'est à propos de lui que je voulais particulièrement faire œuvre d'impartialité, et me convaincre de l'existence en moi d'une qualité dont je suis fier, à savoir : qu'en parlant de mes contemporains, j'ai toujours mis ma conscience au devant de mes souvenirs.

Je n'eus pas de peine, comme l'on pense, à faire condamner Marc Fournier au paiement du dédit que, moi aussi, tout aussi prudent, mais moins noir que le diable, j'avais eu le soin de stipuler.

C'était *vingt-cinq mille francs* qu'il devait me verser dans les huit jours ; or, pareille somme se trouvait rarement au fond de sa caisse, ou plutôt de ce tonneau des Danaïdes.

En face de cette extrémité, mon Lauzun commença pour la première fois à s'émouvoir.

Il me détacha Pier-Angelo-Fiorentino en ambassade.

Fiorentino et lui s'étaient fort connus au *Corsaire-Satan*, où l'un et l'autre avaient fait leurs premières armes.

Qui n'a entendu parler de Fiorentino, de cet Italien francisé, que dis-je? parisianisé, et qui, à des facultés acquises, en ajoutait tant d'autres qu'on aurait pû appeler des qualités de terroir?...

Il était Napolitain, et sa plume alerte, comme celle du plus fin critique né sur le boulevard, entre le restaurant Vachette et le divan Le Peletier, savait, à l'occasion, se transformer en stylet. Il faisait et défaisait les réputations avec une égale aisance.

On le disait fort vénal; je l'ai connu surtout orgueilleux et fort préoccupé de sa puissance. Avec cela, très avide de considération.

Il était rare qu'il ne cédât point à une visite de politesse. Une marque d'estime le touchait. Une parole de confiance le trouvait sensible, et le plus sûr moyen d'échapper à ses coups n'était pas tant de les braver que de paraître les craindre.

Il avait des axiomes fort amusants et qui dénotaient chez lui la finesse italienne, unie à l'instinct des choses pratiques.

Il disait par exemple :

— *N'attaquez jamais un homme que, dans l'occasion, vous ne seriez pas certain de pouvoir achever.*

Ou bien encore :

— *Les jeunes critiques ont des fougues intempestives. Il ne faut jamais que le premier coup donné soit assez violent pour être irréparable.*

— *On ne retire rien d'un homme assommé ! Frappez, mais laissez au client la force de vous demander grâce et l'espoir d'en revenir.*

Et enfin :

— *Le monde est une forêt de Bondy qu'il faut exploiter sagement. Jamais de coupes sombres.*

Il était beau physiquement et possédait une barbe olympienne ; il parlait le français avec un accent napolitain à la fois félin et harmonieux, et l'écrivait avec beaucoup de finesse et de pureté ; il ne reculait pas de-

vant un coup d'épée et puisait, dans sa mésestime de l'humanité, la singulière façon d'opérer qui domina toute sa vie de critique.

A l'époque où je le connus, il occupait un petit rez-de-chaussée de garçon, dans un des quartiers élégants de Paris.

Il affectait une grande simplicité, et ce fut longtemps pour moi une question, de savoir ce que pouvaient bien devenir les nombreux objets de prix qui entraient chaque jour dans ce modeste réduit, et dont, une fois entrés, on n'apercevait plus trace. Quelle pouvait être sa pensée, en cachant tant de réelles magnificences ?

Toujours est-il qu'il ne put jouir longtemps de son trésor mystérieux.

Un jour, la goutte impitoyable le prit brusquement au collet et l'emporta. Où ? Je n'en sais rien.

Quant à ce monde-ci, on n'y parle plus guère de ce Mazarin du feuilleton, qui a pu dire un instant de presque tous les artistes lyriques : « Ils chantent, ils paieront. »

Il est mort chevalier de la Légion-d'Honneur.

On va voir si Marc Fournier avait bien su choisir son envoyé.

Le célèbre critique vint chez moi et me fit placidement les propositions suivantes :

« En échange de la somme de vingt-cinq mille francs, dont le versement devait être effectué dans les vingt-quatre heures, je donnerais cent représentations au théâtre de la Porte-Saint-Martin, soit de mon répertoire, soit de pièces nouvelles au choix du directeur.

« Ces cent représentations me seraient payées à raison de trois cents francs chacune, et sans interruption, à partir d'une date que nous fixerions à l'amiable. »

A cette époque, je jouais sur tous les théâtres à raison de deux cents francs par soirée ; deux propositions sur cette base m'étaient faites à ce moment-là même, tant à l'Odéon qu'à la Gaîté.

Cent représentations devaient donc me rapporter, au minimun, vingt mille francs, lesquels, ajoutés aux vingt-cinq mille francs qui m'étaient acquis, formaient une somme de quarante-cinq mille francs.

Au lieu de cela, on m'offrait trente mille francs et on m'infligeait un travail de trois mois.

Voilà ce que venait me proposer l'habile Napolitain.

Je ne pus d'abord m'empêcher de rire de cette singulière aventure, mais je ne connaissais pas encore l'homme que j'avais en face de moi. Il ne sourcilla pas et continua, de ce ton paterne et narquois qui lui était propre, à me présenter l'affaire comme une des meilleures que j'aurais faites en ma vie.

— Mais enfin, m'écriai-je, où est mon bénéfice? Trouvez-le-moi, et, si mince soit-il, je me rends.

Il y avait sur ma table une plume d'acier emmanchée d'or.

Fiorentino, pour toute réponse, prit cette plume, l'examina et me dit :

— Votre bénéfice, le voici.

— Cette plume ? Je ne comprends pas.

— Cette plume que j'emporte, mon cher artiste, me servira à écrire trois feuilletons : un pour *Richard d'Arlington* que la Porte-Saint-Martin va reprendre et où vous joue-

rez le rôle créé par Frédérick ; le second sur l'*Outrage*, pièce nouvelle que MM. Théodore Barrière et Plouvier ont livrée à M. Marc Fournier et dans laquelle vous avez un rôle magnifique ; et le troisième enfin sera la reprise de la *Closerie des Genêts*, dans laquelle on vous a réservé le rôle créé par Montdidier. Or les trois feuilletons écrits par moi avec cette plume d'or, dans le *Constitutionnel*, vaudront quinze mille malheureux francs dont vous ne rougissez pas de me parler.

Ayant dit, il enveloppa gravement la plume dans une feuille de papier blanc, la mit dans sa poche, se leva, me prit la main, sourit, et se retira de son pas tranquille, tout en faisant siffler la badine qu'il portait dans sa main gantée...

Il va sans dire que le spirituel citoyen du pays qui vit naître Machiavel venait de réussir dans son ambassade, tout en s'appropriant les arrhes du traité de paix.

Ce ne fut pas sans une vive répugnance que je consentis à jouer le rôle de mon devancier Frédérick-Lemaître.

Il y avait laissé de si grands souvenirs !...

Tout le personnage de Richard d'Arlington était, pour ainsi dire, empreint de la griffe du lion qui s'y était posée.

On sentait dans maint et maint passage que les auteurs avaient dû, pour se conformer au génie du Kean français, ponctuer de rugissements souverains les paroles qu'ils prêtaient à leur héros.

Désespérant d'aller à la montagne, j'essayai donc de voir si la montagne ne viendrait pas à moi.

En un mot, je m'efforçai d'adapter le plus possible *Richard* à ma nature, et bien m'en prit : le public me sut gré de n'avoir pas voulu forcer mon talent et de m'en être tenu simplement à ce que je savais faire.

Je donnai au personnage de Richard la passion junévile d'une âme qui s'éveille à toutes les séductions de la vie, qui s'enivre des voluptés du pouvoir, et qui va, de cette ivresse, jusqu'au crime.

Au surplus, je ne puis mieux faire que de citer ici quelques lignes d'un aperçu critique,

très finement touché, et qui parut alors en réponse aux attaques de quelques feuilletons du lundi.

« Le Richard d'Arlington d'aujourd'hui est, avant tout, un être essentiellement humain. Il est la première victime de sa propre passion. Il la subit avant de la faire subir aux autres ; elle le domine autant qu'elle domine l'action ; elle le frappe, elle l'écrase, elle le dompte, elle l'assassine avant qu'il ait, lui, Richard, assassiné Jenny.

« Laferrière, c'est le foudroyé, tandis que Frédérick, c'était la foudre elle-même. L'un inspire une haletante et fiévreuse sympathie ; l'autre arrive à l'intérêt, non point par la pitié, mais par l'épouvante : tous les deux sont également tragiques.

« On voit par là tout ce qu'il y a d'inconséquent dans l'obstination avec laquelle on reproche à Laferrière de ne pas avoir su rappeler son devancier.

« Il ne faut pas demander à un comédien autre chose que l'expression complète de sa nature.

« Laferrière s'est montré dans Richard,

tout ce qu'il pouvait être, et rien que ce qu'il devait être.

« Ce n'est pas le Richard de 1832, c'est un second Richard ; et, qui donc osera regretter que, grâce aux études courageuses d'un artiste comme Laferrière, le public parisien ait à compter désormais, dans ses annales dramatiques, deux belles choses au lieu d'une. »

Eh bien ! je n'en fus pas moins excessivement attaqué dans les journaux et je n'oserais pas trop jurer, n'ayant plus sous les yeux les pièces du procès, que la plume d'or dont on m'avait promis des merveilles n'eût point à son tour été entraînée par l'exemple, et n'eût pas fait cause commune avec toutes celles qui, à cette occasion, ne m'épargnèrent point leurs piqûres.

A *Richard* succéda le drame de *L'Outrage,* pièce bien faite, vigoureusement charpentée et élégamment écrite.

Barrière m'avait destiné le principal rôle dans ce drame.

Le succès en fut éclatant.

Deux scènes surtout sont restées dans le

souvenir du public ; celle de l'aveu, et celle du père avec ses deux fils.

Le dénouement, très risqué, fut admirablement enlevé le jour de la première et produisit un grand effet.

C'est là qu'une jeune artiste qui n'avait jamais paru que dans les pièces à couplets et les féeries, Judith Fereyra, avait à dire un de ces mots cornéliens, qui sont aussi près du ridicule que du sublime.

Elle le dit, ce mot : « Tue-le ! » de façon à passer grande artiste en une seconde.

La mort ne permit pas à la pauvre enfant de réaliser les promesses de ce brillant début.

Quand j'aurai dit qu'après l'*Outrage*, je parus dans le rôle de Montéclain de la *Closerie des Genêts*, et que, âgé de plus de soixante ans, je revins à la Porte-Saint-Martin pour créer dans la *Reine Cotillon* de Paul Féval, un *jeune courtaud de boutique de vingt ans*, j'aurai achevé l'histoire de mes différents passages à ce théâtre.

Cette *Reine Cotillon*, fort acclamée le jour

de la première représentation, n'eut cependant qu'une existence assez limitée.

Ce n'était pas un ouvrage sans valeur.

L'acte qu'on appelait « le jeu du roi » et où les auteurs avaient placé la fameuse présentation à la cour de la Dubarry, était un petit chef-d'œuvre de grâce, de naturel et de vérité. Les recettes qui, dès le lendemain, atteignirent le maximum, quinze jours plus tard étaient descendues à moins de 2,000 fr. Pourquoi ?

Pourquoi à la Porte-Saint-Martin cette destinée bizarre et presque toujours pareille pour le drame pur ? Pourquoi en fut-il ainsi de tout temps ? Pourquoi *Antony, Marion Delorme, Richard d'Arlington, Marie Tudor,* et, plus tard, des pièces comme l'*Honneur de la Maison,* ouvrage couronné par l'Académie, ou les *Mères repenties,* un chef-d'œuvre, pourquoi tant d'œuvres illustres n'ont-elles jamais produit qu'un chiffre de recettes comparativement médiocres ?

Pourquoi Harel, qui eut la gloire de donner l'hospitalité de la Porte-Saint-Martin à toute la pléiade romantique et dont le mérite

comme directeur de théâtre était incontestable, a-t-il laissé un passif de plus 600,000 fr., chiffre énorme pour ce temps-là?

Pourquoi Marc Fournier qui avait commencé par marcher sur les traces de son devancier, se jeta-t-il dans le truc, dans la machine, dans la féerie?

Je l'en ai blâmé, je l'en blâme encore, et je loue Harel d'avoir eu du moins le mérite de mourir fidèle à son drapeau.

Mais les faits sont là, et ils sont d'une éloquence brutale.

Le drame intime, quelle que soit sa valeur, le drame tragique, quelles qu'en soient la force et l'élévation, ont dû longtemps lutter au théâtre de la Porte-Saint-Martin contre de vieilles habitudes et d'anciens souvenirs.

Le théâtre de la Porte-Saint-Martin, il ne faut pas l'oublier, avait commencé par être le théâtre du Grand-Opéra.

Les fées et les génies ont assisté à sa naissance et le dotèrent dès le berceau de ce goût pour le décor, pour le costume, pour les pompes de la mise en scène, pour tout

ce qui éblouit le regard, excite l'imagination et enfante le rêve.

Qui sait si là n'est pas la réponse à cet éternel « pourquoi ? »

Qui sait si le théâtre de la Porte-Saint-Martin n'a pas, malgré lui, gardé la marque de son origine, et si, chaque fois qu'il tente de la dissimuler, le public n'est pas là pour lui rappeler qu'il est avant tout le théâtre des pièces à grand spectacle, des éblouissantes épopées et des fantaisies échevelées comme des queues de comète ?

Qui sait ?

CHAPITRE XV

Le café de la Porte-Saint-Martin. — Les chroniqueurs de « l'Indépendance belge » : Auguste Villemot, Jules Lecomte, Jules Claretie. — Les jeunes premiers et les pères nobles. — Les « Ingrats » au théâtre de Cluny.

Quand seul, le soir, au coin de ma cheminée j'ai pour toute distraction de tisonner mon feu et d'interroger ma mémoire, demandant à l'un la chaleur dont je commence à devenir friand, et à l'autre ces étincelles du souvenir qui réchauffent parfois le cœur, mais qui éclairent aussi bien des deuils, il m'arrive de tomber brusquement

en arrêt devant des noms, des types, des épisodes que je suis tout étonné, depuis que je rassemble ces pages, de n'avoir pas encore tirés de l'oubli.

Ceci à propos de *l'Indépendance Belge* que je lisais tout récemment et d'où je suis parti pour me promener dans toutes sortes de rêves et de réminiscences.

On sait que ce journal est un peu l'héritier des anciennes feuilles qui sortaient au XVIIIe siècle des officines d'Amsterdam et de la Haye. Or, nous autres comédiens, nous sommes tous un peu comme le prince Paul de la *Grande Duchesse;* nous nous préoccupons de ce qu'on dit de nous... même dans la *Gazette de Hollande*.

Je venais donc de lire un *Courrier de Paris*, lestement et finement écrit par Jules Claretie.. — ce qui me fait penser que j'ai à parler de lui à propos de sa comédie *les Ingrats*, dans laquelle j'ai joué un rôle, — quand je me mis à rechercher dans ma mémoire tous ceux qui avaient été les chroniqueurs ou les correspondants du journal belge, et que j'avais plus ou moins connus.

Hélas ! Presque tous sont morts... En vérité, quand on arrive à un certain âge, on n'ose plus retourner la tête.

Le premier de tous qui me vint naturellement à la pensée fut Auguste Villemot, cet adorable esprit qui s'est éclipsé sans mot dire, modestement, à l'anglaise, sachant bien que ce jour-là, Paris bloqué et bombardé ne ferait guère attention à son départ pour l'autre monde.

Je me reportai tout de suite de vingt-huit ans en arrière, et je me revis assis au café de la Porte-Saint-Martin, faisant un domino à quatre avec le futur « Prince des Chroniqueurs, » ayant pour adversaire ce cher Volnys qui se laissait appeler sans mot dire « le mari de Mme Volnys, » comme on eût dit *le mari de la Reine*, mais qui devenait dangereux dès qu'on essayait de lui démontrer les mérites du régime républicain. N'oublions pas que nous étions en 1848.

Ce serait une histoire bien amusante à faire que celle de ce Café qui a voulu mourir à l'heure où l'incendie dévorait l'illustre théâtre auquel il devait sa gloire.

En même temps que lui disparaissait tout un monde spirituel et charmant qui semble s'être évaporé comme les fumées d'un rêve. C'était un mélange d'auteurs, de journalistes, de comédiens, de petits bourgeois, de rentiers, d'industriels du quartier qui tous avaient une physionomie, un caractère propre, un trait cocasse ou intéressant.

Peut-être ne sait-on pas que ce fut l'un des bourgeois dont je parle qui donna la première idée du fameux *emballeur*, ce précurseur de *Calino* dans l'art d'élaborer des pensées qui ne seraient pas venues à La Rochefoucauld.

En ce temps-là, Villemot n'était encore que le secrétaire de la Porte-Saint-Martin ; mais déjà, par le bon sens narquois de sa parole, par la bonhomie gouailleuse, la finesse toute parisienne de son étonnant esprit, il était devenu tout naturellement le chef du petit clan d'habitués qui se réunissaient, chaque soir, dans une des salles du fond pour deviser à l'aise de l'événement du jour, de la pièce nouvelle, ou des idées momentanément à la mode.

Les fidèles s'appelaient Arvers, l'homme au *sonnet*, d'Ennery, Siraudin, Labrousse, les deux Cogniard, Marc Fournier, Plouvier, Barrière, Victor Séjour, les frères Bourgeois, dont l'un s'essayait dans l'art dramatique, mais qui eut bien vite le bon sens de revenir à son état de millionnaire, qu'il exerça depuis avec une aptitude si remarquable.

Puis Paulin Ménier, qui faisait la joie du petit cénacle en essayant, devant lui, quelques-uns de ces types qui devaient plus tard lui faire au théâtre une si légitime popularité.

Enfin Choquart, le légendaire Choquart, dont Villemot daigna lui-même un jour raconter dans le *Figaro*, avec tant d'esprit et de bonne humeur, les innombrables duels, duels malheureux en ce que le brave des braves les ébauchait toujours sans pouvoir jamais les mener à bonne fin.

En outre d'une petite pension qu'il recevait comme ex-garde du corps, de l'ancienne liste Civile, Choquart vivait de trois illusions glorieuses ; à savoir : qu'il était la meilleure épée de France, qu'il avait active-

ment collaboré à un vaudeville célèbre, *Monsieur Jovial ou l'Huissier chansonnier*, et qu'un jour certaine illustre comédienne ne lui avait pas été trop cruelle.

Fasse le ciel que la tombe ignorée où il repose soit encore visitée par ces trois riantes chimères !...

Ce fut Auguste Villemot, on s'en souvient, qui succéda plus tard à Jules Lecomte, quand celui-ci dut donner sa démission de chroniqueur hebdomadaire de *l'Indépendance Belge*, à la suite de la terrible affaire dont je vais dire quelques mots, puisque l'occasion s'en présente.

Aussi bien, ce Jules Lecomte ne me fut pas tout à fait étranger.

Je l'avais connu chez M^{lle} Rachel, dont il était non seulement le commensal, mais le défenseur passionné.

Je pense, au surplus, qu'en fait de preuves d'amitié, aucun des deux n'était en reste envers l'autre.

Cela expliquera l'attitude qu'il crut devoir prendre en face du succès qu'obtint M^{me} Ristori, lors de son apparition parmi nous.

Il ne voulut voir dans le tapage fait autour de l'artiste Italienne que le dessein prémédité par les ennemis de Rachel d'élever autel contre autel, et la tentative d'utiliser cette nouvelle renommée, qu'il prétendait surfaite, au renversement de la gloire beaucoup plus légitime de la jeune muse française.

Tel fut le sens de la diatribe qu'il signa de son nom.

Mme Ristori avait alors, pour secrétaire, un ami dévoué, quelque peu journaliste de son état, qui se chargea de répondre à M. Jules Lecomte.

Il le fit en accusant ce dernier d'avoir commis, une vingtaine d'années auparavant, je ne sais plus quelle action contraire à l'honneur : une de ces fautes qui ne relèvent pas seulement de l'opinion, mais de la justice.

Toute singulière que fût cette manière de démontrer la supériorité du génie tragique de Mme Ristori, elle n'en eut pas moins un retentissement immense.

Le procès en diffamation que J. Lecomte eut la grave imprudence d'intenter à son

adversaire ne servit qu'à mieux étaler aux yeux de tout Paris le triste mystère d'une de ces existences aventureuses qui fourmillent sur le pavé de la grande ville, et qui, dès l'âpre aurore de leur jeunesse, ont été labourées par l'aiguillon de cette loi fatale que Darwin appelle : *le Combat pour la vie.*

Or Jules Lecomte, comme écrivain, n'avait bien véritablement qu'un seul et incontestable talent : celui de se créer des ennemis ; et, comme dit le fabuliste, on le lui fit bien voir.

Ce fut un déchaînement universel. Le cri de *haro !* s'envola des cent bouches de la Renommée ; on vous le traîna sur la claie dans tous les coins et recoins de la presse périodique, et dès que le malheureux voulait ouvrir la bouche pour se défendre, on la lui fermait avec de la boue.

L'exécution fut horrible.

Il essaya bien, au bout d'un ou deux ans, de reparaître au grand jour comme si de rien n'était, se disant qu'avec de l'audace on a quelquefois raison de l'opinion.

Ce fut alors, si mes souvenirs sont fidèles,

qu'il donna une comédie au Théâtre-Français, ayant pour titre : *Le Luxe*. Mais on ne daigna même pas relever le défi. Lui et sa comédie passèrent comme des ombres.

Je crois que ce fut là, pour lui, le coup de grâce. La vie, à partir de cet instant, lui devint lourde à traîner comme le boulet d'un forçat, et il s'achemina vers la tombe où il arrivait prématurément, quelques années plus tard, solitaire et désespéré.

Je voulus suivre son cercueil.

Hélas ! il y eut, ce jour-là, plus de curieux dans la rue que d'amis dans l'église !

Deux petits journalistes que je ne nommerai pas — ils étaient encore à cet âge où l'on n'a pas de pitié — regardaient en ricanant passer le corbillard.

J'entendis que l'un d'eux disait à l'autre :

— Il paraît, tout de même, qu'il a fait de riches legs à d'anciens collègues.

L'autre eut un sourire de gavroche et répondit :

— C'est qu'il aura craint de n'avoir personne à son convoi !

Je n'entendis pas d'autre oraison funèbre.

J'ai promis que je parlerais de Jules Claretie, ne fût-ce que pour me débarrasser l'imagination du souvenir de Jules Lecomte. Aussi bien est-ce ici même, tout de suite après la sombre personnalité du fondateur des *courriers parisiens* de *l'Indépendance Belge*, que je veux placer celle de l'un des plus jeunes parmi les chroniqueurs de cette feuille.

Il me semble que le nom de Claretie venant sous ma plume après celui de Jules Lecomte, je vais éprouver le bien-être qu'on ressent en chemin de fer quand, après avoir traversé la nuit glaciale d'un tunnel, on retrouve la chaude clarté d'un beau jour.

Clarté, Claretie, ne dirait-on pas que là encore le naturel, le tempérament, le caractère d'un homme se laissent apercevoir dans un nom ?

« Je ne prends jamais la plume, me disait un jour Jules Claretie, sans me rappeler ce mot de Fiévée : — *Quand je parle de quelqu'un, je le fais comme si je parlais à lui-même.* » En sorte qu'on peut dire que tous ceux qui relèvent de son jugement, artistes, écrivains, hommes politiques, sont

en sûreté devant sa conscience, comme ils le seraient en plein jour...

C'est l'antipode de Jules Lecomte. Mais, disons-le bien vite, Jules Claretie, contrairement à l'autre Jules, n'a eu que de bonnes fées autour de son berceau.

Il n'a connu ni l'abandon, ni la misère. Sa famille, dont il était tendrement aimé, lui a fait une vie égale et paisible, ignorante des amers soucis du lendemain.

Aussi, n'ayant eu à surmonter aucune des angoisses dont il faut acheter quelquefois le pain des premières années, Claretie, élevé par une mère qui épousa ses jeunes rêves, put se développer à l'aise comme un enfant heureux et libre, et s'il eut un péril à redouter, ce fut précisément cette absence trop complète de l'obstacle et de la difficulté. Tout lui a été facile dès le commencement, et peut-être n'a-t-il pas assez enfanté dans la douleur ; de là cette étonnante abondance de productions dans tous les genres, qui d'abord dénote chez lui le bonheur qu'il a à regarder couler de plein jet la source jaillissante de son inspiration.

Une de ses grandes qualités comme écrivain, c'est le respect de la vérité et de la couleur locale, qui le pousse à visiter les lieux où ses personnages sont nés et ont vécu. Il appelle cela ses *pèlerinages*. Ainsi, lorsqu'il écrivit son *Camille Desmoulins*, il alla habiter Guise où Desmoulins est né; lorsqu'il composa le *Train 17*, un de ses meilleurs romans, qui se termine par une catastrophe dont l'idée est neuve et originale, il endossa la blouse du chauffeur et monta sur la locomotive, casquette en tête, tout noir de crachats de houille et d'escarbilles de charbon.

A trente-cinq ans, Jules Claretie a une œuvre presque aussi considérable que celles qui, chez d'autres, ont absorbé des existences entières.

Il a tout abordé, tout tenté: le roman, l'histoire, les essais, la critique, la chronique et le théâtre. C'est le plus aimable et le plus heureux des écrivains que je connaisse; il a cette audace tranquille des acrobates qui ne sont jamais tombés, n'ayant pas encore vu le péril face à face; il va droit

devant lui avec le sourire de la foi. Avec cela, si convaincu que personne n'a encore songé à le jalouser. Mais le jour où se dressera devant lui ce loup dévorant qui s'appelle l'envie, et que, pour lui faire tête, il rassemblera toutes ses forces en un seul faisceau, ce jour-là, il aura conquis toute sa puissance, et il faudra bien compter avec elle.

Je faisais toutes ces réflexions un soir qu'il me lisait sa première pièce, un drame historique emprunté à la sombre histoire des Flandres, où il me destinait un rôle et qui fut joué à l'Ambigu sous le titre de la *Famille des Gueux*. Sa confiance d'alors le rendait un peu trop vaillant à défendre ses idées et à s'y maintenir. Je voulus lui démontrer combien cette pièce, qui, malgré ses défauts, est restée une de ses meilleures, eût gagné à être précédée d'un prologue. Il ne put s'y décider et je ne crus pas devoir accepter le rôle. Le résultat prouva que je n'avais pas tout à fait tort, car la presse entière releva ce que l'action de ce drame avait d'obscur ou de mal débrouillé. Théophile Gautier eut même un mot charmant. Il com-

para la *Famille des Gueux* à un paysage superbe, mais sans ciel. Mais aussi le grand peintre de la plume risqua le nom de Ribera à propos de cet ouvrage, et la comparaison n'était pas sans honneur pour l'écrivain.

Une autre pièce de Claretie, qui devait d'abord s'appeler *Le Lest*, et qui fut jouée sous le titre : *Les Ingrats*, eut, six mois avant la vogue des *Muscadins*, un succès littéraire éclatant, et je jouai, cette fois, l'un des rôles principaux, celui du commandant Herbaut, vieille moustache grise.

On m'a bien souvent demandé pourquoi j'avais accepté ce personnage si différent de ceux que j'avais l'habitude de jouer. J'eus deux raisons pour jouer ce rôle. La première, la sympathie que m'inspirait le talent de l'auteur. J'étais résolu d'avance à accepter le premier rôle qu'il m'offrirait. Et puis, je l'avoue, ce fut précisément le contraste absolu que présentait ce rôle de vieil officier retraité, — ce père noble, tranchons le mot, — avec l'*éternel jeune premier* que j'avais joué jusqu'alors qui me plaisait, qui éveillait mon audace, qui séduisait mon esprit blasé,

Certes, j'avais depuis longtemps atteint l'âge des *pères nobles*, et je sentais mon talent si nerveux jusqu'alors devenu assez raisonneur et assez calme pour ne point se dérouter devant les allures d'un quinquagénaire. Au fond, ce n'était pas moi que je redoutais, c'était le public.

J'avais lu, je ne sais plus dans quel journal, que la principale cause de l'insuccès de *Britannicus*, quand Racine donna ce chef-d'œuvre pour la première fois, fut que l'acteur chargé du rôle de *Néron* n'avait jamais représenté jusqu'alors que des personnages vertueux et sympathiques, et que le public se gendarma et ne voulut pas l'accepter dans un personnage odieux.

Même aventure était arrivée sous mes yeux à Mélingue, à propos du capitaine Roquefinette, dans le *Chevalier d'Harmental*. La froideur avec laquelle fut accueillie cette pièce, une des plus charmantes de MM. Dumas et Maquet, fut généralement attribuée à l'étonnement qu'eurent les spectateurs de voir le chevaleresque Mélingue travesti en un coquin de bas étage.

Je me souvenais de cent autres exemples qui tous tendaient à démontrer le danger qu'il y a pour un artiste à dérouter le public ; j'avais entre autres dans la mémoire cette malheureuse chute de Fechter, l'Armand Duval de la *Dame aux Camélias*, dans un personnage prétentieux qu'il s'était taillé dans une pièce intitulée *le Diable*, et je n'étais pas sans inquiétude de moi-même en répétant le rôle du « commandant Herbaut. »

Faut-il dire que j'eus à me repentir de ma tentative ?

Non certes. Et cependant l'attention toute sympathique du public, le soir de la première, les éloges que me prodigua la presse dès le lendemain, le succès enfin qu'obtint la pièce, rien de tout cela ne m'empêcha de me dire pendant la bataille et aux représentations suivantes qu'à aucun moment de ce rôle je ne « tenais » véritablement le spectateur.

Le comédien a des délicatesses de perception qui ne le trompent pas.

Il peut se mentir grossièrement à lui-même, mais s'abuser complètement, jamais !

Le commandant Herbaut des *Ingrats*, avec ses moustaches et ses cheveux blancs, restera dans ma carrière comme une tentative curieuse et honorable, mais pas du tout comme un triomphe.

Je ne me serais pas étendu sur cette petite aventure d'un médiocre intérêt en elle-même, si je ne voyais là une des aventures de la vie de comédien.

Un seul a pu s'imposer au public sous n'importe quelle physionomie il lui a plu de choisir, et celui-là, c'est Frédérick Lemaître.

Mais c'est bien le cas ou jamais de dire que l'exception confirme la règle.

Cette exception d'ailleurs a sa raison d'être. Nous autres acteurs à succès, nous sommes les favoris du public, et le public nous impose, comme un roi l'impose à ses favoris, le devoir de lui plaire et de céder à tous ses caprices.

Avec Frédérick Lemaître, c'était bien différent : il était plus que le favori, lui, il était le roi.

Et voilà l'une de mes secrètes mélan-

colies. Je n'ai pas le droit de vieillir !... J'ai à l'épaule la marque du forçat ; je suis condamné à la jeunesse à perpétuité.

Cette belle et splendide chose : la Jeunesse, le public a fini par me la faire haïr !

Ce serait cependant si bon d'avoir une fois son âge à la scène, d'ôter son masque, de laisser voir enfin sur les traits l'austère empreinte de ses jours et le reflet de ces beaux soirs de l'existence que d'autres mettent un si juste orgueil à montrer !

Mais cela ne me sera jamais permis. Jusqu'à ma dernière heure, il me faudra donner au public la satisfaction de s'écrier : « Comme il est jeune encore ! » C'est de tradition. C'est un droit que le spectateur achète en entrant, et l'en frustrer, c'est lui déplaire.

— Eh bien, me dira-t-on, ne jouez plus, retirez-vous et allez-vous-en dans un coin vieillir tout à votre aise !...

— Votre conseil est fort bon, et j'en approuve toute la sagesse, mais...

— Mais quoi ? Voyons, parlez ? Qu'y a-t-

il qui s'oppose à cette retraite dont personne ne vous blâmerait ?

— Il y a, cher lecteur, que je suis l'être le plus distrait du monde, et que, dans le cours de ma longue carrière, j'ai totalement oublié de faire fortune.

CHAPITRE XVI

L'eau de jeunesse. — Le secret de Jouvence.

Depuis que je suis entré dans la vie, j'ai exercé une unique récrimination contre mon créateur divin.

L'opposition a existé de tout temps.

Ève elle-même voulait étendre l'éducation obligatoire jusqu'à la connaissance de l'arbre du bien et du mal.

Son premier complice, le serpent, sifflait et n'applaudissait pas.

Je suis donc peut-être exécrable d'avoir trouvé à redire à cette œuvre sublime, à ce

miracle d'harmonies qu'on nomme la création.

Mais les autorités religieuses les plus sévères en matière d'orthodoxie ne feront que sourire du sujet de mes plaintes.

Je ne récrimine pas vis-à-vis de la Divinité, parce qu'elle ne m'a pas fait naître beau comme Lauzun, spirituel comme Voltaire, fort comme Samson.

Je me plains d'être venu au monde jeune.

Et de me voir vieillir au fur et à mesure que mes années forment des totaux importants, sans pouvoir, comme je le disais tout à l'heure, savourer ma vieillesse en repos.

Il faut bien, puisque j'écris mes *Mémoires*, que je dise quelques mots de l'invention qu'on a baptisée de mon nom, et, n'en pouvant parler moi-même, j'emprunterai l'article alors publié par un autre chroniqueur, populaire comme ceux dont je parlais, et disparu : *Timothée Trimm*, le bon gros Lespès au rire à la Balzac.

« Dans les joies de la table, disait Timothée Trimm, on finit le repas par le dessert.

C'est au dernier moment qu'apparaissent les liqueurs pleines de puissance, les fruits veloutés et vermeils, les douceurs les plus ineffables.

Tandis que la forme humaine laisse ses grâces, ses contours réguliers, ses séductions de forme en passant à travers les hivers comme une fillette affolée laisse la gaze de son voile, les rubans de sa coiffure, voire même les boucles brunes ou blondes de ses cheveux, aux branches arides et traîtresses des buissons qu'elle franchit dans sa course juvénile.

Je sais bien qu'il existe un axiome qui est passé, grâce au canonicat que confère la popularité, à l'état de proverbe, c'est-à-dire de sagesse des nations : *On ne peut pas être et avoir été.* Pourquoi pas, s'il vous plaît ?

Il est bien plus difficile d'être quand on ne fut jamais. Il est bien plus facile de conserver que d'acquérir. D'ailleurs, en ce temps de merveilleuses inventions, la chimie est devenue la grande enchanteresse. Eh bien ! citons tout de suite un fait.

La chimie, à l'aide d'une eau saturée de certains éléments vivificateurs, conserve les roses pendant plusieurs jours dans les beaux vases de porcelaine japonaise, où elles sont placées pour la gaieté et l'embaumement de nos salons. Jadis elles s'y fanaient dès les premières heures.

Elles pâlissaient comme une belle fille succombant à une maladie de langueur. Elles perdaient leurs couleurs d'abord, leurs feuilles ensuite. Aujourd'hui elles ont vu se décupler la durée de leur existence. Les fleurs sont cousines germaines des femmes. Elles ont le même éclat, les mêmes charmes attractifs, peut-être les mêmes coquetteries. La nature n'a pas plissé sans raison la blanche collerette des marguerites cultivées et des pâquerettes sauvages.

Et puisqu'on est parvenu à préserver les fleurs, pareil progrès devait être réalisé pour les dames de notre temps.

J'ai acquis la certitude de l'authenticité de cette découverte, en parcourant Paris il y a quelques jours.

Dans la rue Rossini, à quelques pas de

l'ancien hôtel Aguado, j'ai vu étinceler au fronton d'un vaste et élégant magasin :

<center>EAU LAFERRIÈRE</center>

<center>SECRET DE JEUNESSE ÉTERNELLE</center>

Je me mis à examiner le local, il me sembla que je le connaissais et que j'en avais autrefois parcouru le chemin.

Il y avait eu là, dans un autre temps, une grande fabrique d'esprit : la verve gauloise, la belle humeur contemporaine, le mot *grave* ici, là le mot *pour rire* s'y alambiquaient non à la mécanique, mais à la vapeur.

Mais, avec la participation des meilleurs concepteurs, chaque produit était façonné avec amour par les ciseleurs les plus célèbres de la Pensée.

Si on eût offert là au public la jeunesse éternelle de l'esprit, j'aurais immédiatement compris la raison d'être de la nouvelle institution, car j'étais devant les bureaux de l'ancien *Figaro*.

Je sais bien que tout malin barbier a la prétention de *rajeunir* de par les vertus de son rasoir.

Mais ce ne peut être une conservation de jeunesse éternelle.

J'y regardai donc de plus près.

Je vis des flacons du plus élégant aspect, enveloppe de cristal, étiquette avec portrait, bouchon enrubanné comme une mariée.

C'était bien la jeunesse physique qu'on éternisait dans ce local prédestiné aux plus attrayants tours de force.

Le portrait que les flacons portaient comme une attrayante illustration, c'était celui du propagateur de cette eau merveilleuse, c'était Laferrière.

J'étais encore un enfant quand le nom du célèbre artiste rayonnait déjà dans tout son éclat.

A la sortie du théâtre où il jouait, je faisais partie de ces gamins fanatiques qui font à l'acteur comme une ovation sur la voie publique.

J'étais un des membres actifs de ce *paradis* des théâtres du boulevard, qui jugent avec intelligence et applaudissements, sans avoir la crainte de déchirer leurs gants.

Eh bien ! le *paradis*, je vous l'assure, mes

chers lecteurs, remplaçait bien le parterre sans sièges qui applaudissait Corneille et Molière.

Victor Hugo a dit, à propos de son âge :

> Ce siècle avait deux ans, Rome remplaçait Sparte ;
> Déjà Napoléon perçait sous Bonaparte.

Or, Adolphe Laferrière est l'aîné du grand poète dont il a interprété la muse, et, s'il faut en croire le Dictionnaire Contemporain, il aurait 79 ans !

Il pourrait être rhumatisant, goutteux, ridé, les bras tremblants, le pas incertain, les jambes affaiblies.

Il est droit comme un I, non italique, mais romain.

Il est élégant à rendre des points à nos jeunes gens à la mode.

Il n'a pas une ride au front. Il a l'organe vibrant et sonore, la vue la plus fine, le sourire le plus gai, le geste le plus vert dans son éloquente simplicité.

Il a vu *cinq rois* et *quatre révolutions*, sans que les émotions aient entamé sa solide constitution.

Il a été tour à tour muscadin, merveilleux,

dandy et même gommeux pour suivre la mode actuelle.

Il est resté l'artiste que j'ai acclamé en 1830.

Quand je rencontrais Laferrière, je lui disais toujours :

— Quand vieillirez-vous ?

— Quand il me prendra, répondait-il malicieusement, l'envie de ne plus jouer les amoureux.

— Et cette envie ne vous est pas encore venue ?

— Non ! D'ailleurs, il me semble que je me mettrais à danser en jouant le vieil Horace.

— Mais comment vous maintenez-vous ainsi dans une perpétuelle jeunesse ?

— J'ai une montre qui retarde depuis un demi-siècle sur le temps et l'horloge du bureau des longitudes, je suis indulgent pour sa paresse.

Le grand artiste s'en tenait là.

J'en demeurais aux plus singulières conjectures, quand je lus la flamboyante enseigne du spacieux et brillant magasin de la rue Rossini.

Laferrière avait pris en pitié nous tous, les pauvres diables qui se courbent, comme le roseau de La Fontaine, sous l'effort de l'aquilon et le poids des années.

Il révélait son secret.

Il mettait au service de chacun son trésor.

Il corrigeait cette imperfection humaine contre laquelle je m'élevais si fort.

Laferrière n'est pas seulement un grand comédien, mais aussi un analyste à ses heures.

L'esprit n'a pas plus de rides que le front.

Laferrière a écrit ses Mémoires, et dans ces souvenirs se trouve l'explication de sa jeunesse éternelle.

Laferrière a mêlé un peu de jeunesse dans son œuvre.

Il a retracé l'origine de cette découverte, le mystère de sa possession.

Je ne saurais mieux faire que de copier le fragment auquel il a permis de se produire en ces temps de scepticisme et d'indécision :

« Lors de mon séjour en Russie, en 1833, j'étais alors dans tout l'éclat de mes premiers débuts, et l'on sait jusqu'où peut s'élever la faveur qui s'attache au comédien qui réussit à Saint-Pétersbourg.

« Je venais de faire la création de *Chatterton*.

« Un soir, à l'issue d'une représentation de ce drame, comme je rentrais chez moi, le cœur plein de joie de l'accueil que le public m'avait fait, mon domestique m'avertit qu'une dame, malgré l'heure avancée, avait insisté pour me voir, et qu'elle attendait dans mon salon.

« Je vis une personne de 25 à 28 ans tout au plus, qui s'avança vers moi avec l'inquiétude naturelle à toute femme bien née, venant soumettre un vœu, une prière, à la générosité d'un inconnu. Les traits de cette personne révélaient, par leur altération, une anxiété profonde.

« — Monsieur, me dit-elle d'une voix tremblante, vos succès au théâtre me font supposer que vous avez un grand crédit. On dit que votre liaison avec le fils du prince G...

vous assure la protection du ministre général de la police à Saint-Pétersbourg, et vous voyez une femme au désespoir !... Mon mari, pour des raisons politiques que j'ignore, vient d'être arrêté à Moscou ; il est père, et je viens vous demander, tout inconnue que je vous sois, de le sauver, de nous le rendre... Voici tous les papiers qui le concernent, qui expliquent sa position ; je n'ai plus rien à dire, monsieur, j'attends trop de vous pour que les mots expriment mes idées... le sort d'une famille est dans vos mains : que votre bon cœur en décide !

« Puis, déposant près de moi une liasse de papiers, cette dame rabattit son voile sur son visage et sortit de mon salon sans une parole, sans un geste pour témoigner d'un doute sur la réussite de sa démarche.

« Je parcourus rapidement les pièces qui m'étaient laissées, et j'y remarquai l'extrait d'un rapport de police qui dénonçait une conversation compromettante sur les affaires de Varsovie.

« Le lendemain, je me fis annoncer chez le prince G..., et j'expliquai le but de ma visite.

« — Soyez sans crainte, me dit le prince, je vais m'occuper de cela ; confiez-moi ces papiers.

« En effet, le soir même, on m'apportait ces quelques lignes :

« Mon cher Chatterton,

« J'ai réussi ; l'ordre de mise en liberté partira demain pour Moscou.

« Je vous retourne les papiers de vos protégés. »

« Moins d'un mois après cette entrevue, comme je sortais du théâtre Michel, où je venais de répéter, mon domestique vint me dire que deux dames m'attendaient chez moi.

« Je me trouvai en présence de deux jeunes femmes véritablement belles et d'une ressemblance frappante. Elles portaient toutes deux un costume semblable, et je pus me convaincre qu'entre elles la différence d'âge était si peu sensible, qu'il était facile de s'y méprendre.

« Quelle ne fut pas ma surprise en recon-

naissant dans celle qui paraissait l'aînée ma solliciteuse, M^me R.... !

« — Monsieur, nous arrivons de Moscou, me dit-elle. Nous venons pour vous remercier du service que vous nous avez rendu sans nous connaître... Notre retour à Saint-Pétersbourg n'a d'autre but que de vous apporter l'expression de notre vive reconnaissance et le témoignage de toute la gratitude de mon mari. Nous vous disons un adieu qui peut être éternel ; mais, de près comme de loin, dans l'avenir comme aujourd'hui, votre nom sera souvent sur nos lèvres, comme il sera toujours présent dans nos cœurs.

« Disant cela, M^me R... me remit une lettre cachetée, et ajouta en souriant :

« — Vous lirez ceci demain, quand vous serez seul, bien seul.

« M^me R... se leva, après un regard échangé entre elle et sa compagne. Je les reconduisis, profondément touché du sentiment qui venait d'être exprimé avec tant de délicatesse.

« A peine étaient-elles sorties, que je ne me sentis pas la force d'attendre au lendemain.

« Je brisai le cachet de la lettre, et après m'être bien assuré que personne ne pouvait plus me déranger, je lus ce qui suit :

« Monsieur,

« Il y aurait bien moins d'ingrats, si, le plus souvent, les personnes obligées n'étaient pas embarrassées pour donner un témoignage de leur gratitude.

« En arrachant mon mari à l'exil, vous nous avez rendu un de ces services qui engagent éternellement, et dont aucune marque de souvenir ne saurait égaler la grandeur. Je fusse donc restée du nombre de ces malheureux, muets devant leur reconnaissance, et qui se résignent à l'ingratitude faute de mieux, si la plus bizarre des destinées ne m'eût mise à même de sortir d'embarras.

« J'aurai bientôt soixante ans, et vous m'avez vue, monsieur. Or, dans la carrière que vous suivez, quelle faveur peut vous sembler plus désirable ? Mon instinct de femme m'a-t-il servi, en me disant qu'ayant à revêtir votre personne d'un continuel

prestige, la jeunesse vous serait, après l'éclat du talent, l'auxiliaire le plus heureux, le don le plus propice ?...

« M. R... voyageant aux Indes, s'est trouvé mêlé à l'une des querelles fréquentes qui divisent les princes de ces contrées. Le Rajah, dont il avait utilement servi la cause, pour lui prouver sa reconnaissance, lui remit, écrite en caractères indous, la recette d'une composition (*secret de jeunesse*), qu'il tenait lui-même d'un célèbre médecin persan. Les plantes nécessaires à sa préparation se rencontrent dans l'Inde, en Afrique, dans les Pyrénées, aux Antilles et abondent au Caucase. Mon mari emporta cette précieuse recette dont l'efficacité est écrite sur mes traits.

« Cette jeunesse, prenez-la, je vous la donne !

« Il y a des philosophes, des sages austères et absolus, qui pensent que la créature n'a pas le droit de modifier la volonté du Créateur. Mon mari est du nombre, et tout en admirant en moi cette beauté périssable que j'ai su conserver, lui, le vieux serviteur

de la vieille foi moscovite, a voulu vivre humblement soumis, comme le brin d'herbe auquel il se compare, à la loi du temps, à la révolution des années.

« Il a raison peut-être, et quelquefois, quand je compte combien j'ai vu d'hivers, j'ai presque honte de mes printemps ! Mais vous, monsieur, vous avez été jeté par les hasards de la vie dans une voie toute spéciale, et ce qui, pour d'autres, n'est peut-être que folie coupable ou enfantillage impie, est pour vous presque un devoir d'état.

« Acceptez-le donc ce secret, que je vous livre, et qui accompagne cette lettre.

« Acceptez-le, et, dans bien des années, le public étonné cherchera inutilement votre âge sur votre visage, et vous, heureux de son étonnement, vous n'aurez, pour prix de ce prodige, qu'à accorder un bienveillant souvenir à la vieille femme qui vous écrit ces lignes, à ma fille qui m'accompagnait, à mon mari qui vous doit la liberté. »

« Je lus et relus cette lettre étrange.
« Ainsi, m'écriai-je, ne voulant pas ad-

mettre que l'un de ces jeunes et frais visages qui m'étaient apparus dût sa fraîcheur et sa jeunesse à cette eau merveilleuse, ainsi, il est possible d'arrêter le temps ?

« Rester jeune !... jeune !... ce mot me revint constamment à l'esprit, pendant toute la journée et toute la nuit sans sommeil qui la suivit.

« Peu confiant, d'abord, dans l'efficacité de la recette que me révélait Mme R..., mais convaincu, dans tous les cas, qu'elle ne devait avoir rien de nuisible, je me mis, par simple acquit de conscience, à la suivre fidèlement.

« Plus de quarante années se sont écoulées depuis.

« Mme R... avait raison.

« Au théâtre, il m'est arrivé souvent, après avoir joué, soit un acte, soit une scène fatigante, de rentrer dans ma loge haletant, couvert de sueur, exténué. Je passais sur mon visage un linge imbibé de cette eau, et presque aussitôt, j'éprouvais un bien-être très difficile à définir. J'ai bien des fois renouvelé l'expérience, et toujours les mêmes effets se sont produits.

« Après un voyage en chemin de fer, après une nuit d'insomnie, une fatigue quelconque, je n'ai jamais omis ces lotions légères d'un usage si facile.

« Je me suis rappelé les noms de tous les artistes, princes de la rampe, que leur talent, alors que l'âge était venu les atteindre, n'avait pas défendus contre l'indifférence du public. On n'arrête pas le temps, soit : on meurt, on doit mourir à l'heure écrite sur les tablettes de la mort, c'est vrai ; mais on tombe du moins avec grâce et tout entier, et sans avoir laissé précéder cette chute du spectacle attristant de la décrépitude.

« Les générations qui se succèdent aux parterres des théâtres se soucient fort peu que vous ayez, oui ou non, ravi leurs pères ; ce qu'elles vous demandent, c'est l'illusion de l'heure présente, c'est l'émotion du moment ; ce n'est pas votre jeunesse ou votre talent d'hier, c'est la réalité d'aujourd'hui ; et que cette réalité ne soit qu'apparente, qu'importe encore ; le mensonge auquel on croit est bien supérieur à la vérité que l'on discute.

« L'infaillible recette a fait reculer le temps devant moi et m'a maintenu à la scène, à un âge où les plus beaux triomphes ne sont plus que des souvenirs lointains.

« Ad. LAFERRIÈRE. »

L'eau de jeunesse éternelle existait donc encore.

J'avais entendu parler de son existence il y a quelques vingt années. Le secret de cette jeunesse éternelle est livré au public sous la forme d'un liquide à la fois aromatique et vivifiant.

L'eau Laferrière est destinée à tout le monde, et elle est appelée à éterniser l'été et même le printemps de la vie parmi nous, tout d'abord ; nous, le peuple le plus élégant, le plus galant, le plus impressionnable aux grandes choses de l'univers.

C'est une jeunesse de tous les jours, que l'eau Laferrière procure et consacre.

La vieillesse n'est pas un accident ; c'est une maladie.

Le corps humain vieillit, comme l'ivoire

taillé se fend, comme le bois sculpté craque, comme le tableau s'écaille.

Mais le corps humain est une matière vivante attirant à elle toutes les richesses conservatrices, s'assimilant toutes les protections.

Lui seul, l'épiderme est un immense et admirable bouclier qui enlace et protège toutes les parties du corps humain.

Eh bien, il paraît que la lotion inventée par Laferrière apporte à cette cotte de mailles naturelle de la complexion humaine un arsenal de forces conservatrices dont la vieillesse ne saurait approcher.

La vieillesse cherche le point par lequel elle fera intrusion.

Tantôt elle s'attaque à la tête souvent fatiguée par les surexcitations d'une vive imagination.

Tantôt elle se prend au teint pour y établir les rides, comme un signe de sa prise de possession définitive.

Il n'y a pas jusqu'à la main mignonne, rosée, nerveuse, qui ne subisse ses atteintes.

Il ne faut pas attendre que l'ennemi soit dans la place, pour se garder de ses entreprises.

Il faut protéger la jeunesse pendant qu'elle existe.

L'Eau Laferrière arrive en ce cas comme le gardien fidèle de ce trésor, s'enrichissant de toutes les propriétés hygiéniques et balsamiques des cordiaux d'autrefois, augmentées des découvertes de la chimie moderne.

Ruggieri ne vendait pas uniquement à la cour de Charles IX des sachets et des pommes de senteur.

Ambroise Paré, qui était médecin et non parfumeur, confectionnait, pour les beautés de son temps, un élixir fabuleux qui attirait, comme une garde d'honneur, les jeux et les ris.

Et le docteur disait :

— On doit trouver dans un parfum deux choses: la vertu; l'arôme.

La vertu, c'est l'essence de provenance végétale qui fortifie la peau, renouvelle la souplesse des tissus, entretient toutes les

fonctions reconstructrices des opulences de la complexion.

L'arôme, c'est le parfum pénétrant, irisé, le soldat invincible combattant les miasmes corrupteurs ; c'est la sentinelle avancée qui éloigne tous les ennemis.

L'Eau Laferrière ressuscite en plein XIXe siècle, toutes les merveilles des cordiaux du siècle dernier.

Un acteur célèbre l'a retrouvée par un hasard.

Il s'en est servi pendant un demi-siècle.

Durant cinquante années, il s'est montré à la foule toujours jeune.

L'*Antony*, de 1830, le Georges de l'*Honneur et l'Argent*, de 1852, le *Médecin des Enfants*, de 1856, n'on pas vingt heures de plus à eux trois.

Le genre romantique a pu passer ; nos plus grandes illustrations de cette époque ont disparu : Alexandre Dumas est mort, Laferrière a vu leur jeunesse et leur vieillesse, lui seul est demeuré jeune, droit, souple, élégant.

J'ai dit l'efficacité de l'eau Laferrière.

On trouvera à la fin du petit volume (1) la manière de l'employer.

Mais j'aurais accompli imparfaitement ma tâche si je ne parlais de son arôme.

Le parfum est une puissance en même temps qu'un enchantement.

Dans l'eau Laferrière, les fleurs de toutes les parties du monde se réunissent en un odorant congrès, pour produire l'encens qui protège les jeunes et leur assure une longue suite de printemps, sans avoir à subir l'action dévastatrice des hivers.

Désintéressé des miracles qui vont s'accomplir, le monde restera jeune autour de moi ; pas une ride au front, pas une place pâle à l'incarnat des lèvres, pas une gerçure à l'éblouissant albâtre de la peau.

On ne verra bientôt plus de vieillards que parmi les Orgons du théâtre classique ; encore seront-ils joués par des jeunes.

(1) Ce que nous donnons ici comme simple *curiosité* se trouvait annexé aux *Mémoires* de Laferrière. Il est évident que nous ne nous occupons pas du côté *commercial* de ce prospectus qui avait été paré sans nul doute à Timothée Trimm. C'est un document et rien de plus. Que le lecteur ne s'y trompe pas.

On ne verra bientôt plus de vieilles femmes que dans les tableaux de Gérard Dow. Seul, si Dieu me prête une longue vie, je m'en irai à travers Paris, le bâton des pèlerins fatigués à la main, la démarche courbée comme dans la salutation qu'on adresse à une puissance, m'écriant à chaque pas :

O jeunesse ! royauté éblouissante et radieuse, plus immuable que toutes les royautés de ce monde.

Je suis resté sur terre, moi, le dernier vieillard, pour semer devant tes pas les lilas en fleurs, les roses en boutons vermeils, les feuilles du sapin toujours vert, où chantent les nids de l'alouette matinale et de la fauvette joyeuse.

Eau Laferrière, printemps éternel, ma vieillesse te salue !

<div style="text-align: right">Timothée Trimm.</div>

Avril 1876.

CHAPITRE XVII

Souvenirs et regrets d'un vieux jeune premier.

Un soir, dans les premiers jours de l'an 1848, alors que le *Chevalier de Maison-Rouge* était en plein succès, à ma rentrée du théâtre, mon domestique me prévint que, dans mon salon, je trouverais des étrennes apportées le soir même.

J'entrai, et je vis un très beau clavecin.

Sur la plaque où, d'habitude le facteur grave son nom, était ce mot: *Souvenir*.

D'abord, je crus à une erreur, mais mon adresse, exactement écrite, avait été laissée

au domestique, il n'y avait plus à douter. Force m'était donc d'accueillir ce présent, dont j'ignorais l'origine, mais dont je ne pouvais méconnaître la valeur.

D'où ce cadeau pouvait-il me venir ?

Ce fut en vain que j'en cherchai le mystérieux donateur.

Le clavecin et moi nous eûmes bien vite noué connaissance, je puis même dire que nous nous liâmes d'amitié.

Ce qui m'attirait en lui, c'était son secret; car il avait un secret, ce mystérieux ami, un secret qu'il ne voulait pas dire, mais que j'aimais à poursuivre dans ses vagues mélodies, où flotte comme une voix de l'inconnu *Souvenir !*

Que de choses dans ce mot simple et profond ! Je fis et défis vingt petits poèmes, je me bâtis à moi-même tout un roman, et que de têtes suaves, que de fronts charmants, que d'amoureux souvenirs se créait tour à tour mon imagination !

J'avais fini par en choisir une, oui, une de ces figures d'ange, je lui avais donné une âme et un nom ; je l'adorais, j'aimais une

invisible. Je l'avais appelée *Sylvia*, un nom à la mode de ce temps-là. J'en fus amoureux fou pendant six mois, je fis des couplets à Sylvia, et les notai sur le clavecin de Sylvia. La nuit, je me relevai pour rêver à Sylvia dans l'accord du *fa*. Ce fut une passion platonique, et d'un charme spécial; je vivais dans une sorte de féerie. Lorsque, enfermé dans ma chambre, je percevais un de ces bruits légers qui hantent la solitude, je me persuadais qu'elle était près de moi, et qu'elle me regardait en souriant, de ce malicieux sourire des esprits invisibles. J'ouvrais alors l'instrument qui nous unissait, et je lui fredonnais des vers.

Si l'on m'eût dit, dans ces moments-là, qu'elle ne m'avait pas entendu, et que le frémissement sonore qui succédait, pendant quelques secondes, aux notes envolées de mes doigts, n'était point l'écho de sa voix de fée, on m'eût fort étonné, et j'en eusse gardé quelque rancune. C'était une foi à l'épreuve de tous les raisonnements.

Je ne pense pas avoir été deux fois dans ma vie épris d'un plus complet amour.

Et puis, le temps marcha. L'impression première s'affaiblit, et ce pastel de mon imagination, comme tous les pastels, perdit peu à peu de ses vives et séduisantes couleurs.

Quatre ans s'écoulèrent.

J'avais bien toujours le clavecin, mais je ne songeais plus que rarement à sa mystérieuse origine, et quand cela m'arrivait, je penchais un peu la tête, pas longtemps, le temps juste de tirer un léger soupir de mon cœur, et c'était tout.

Sylvia n'était plus qu'un *souvenir*, comme le clavecin lui-même, sur lequel brillait toujours la plaque avec ce mot si triste et si doux.

Un jour, on m'annonça un monsieur inconnu de moi.

Je le fis introduire au salon.

Lorsque j'y entrai, je le trouvai debout devant le clavecin qu'il avait ouvert, et les yeux fixés sur l'inscription de la plaque.

Je m'arrêtai, surpris de cette familiarité peu en harmonie avec l'air de distinction parfaite du personnage que j'avais sous les yeux.

Il comprit mon étonnement, et, avec un léger sourire, qui n'excluait point une sorte de tristesse répandue sur toute sa personne :

— C'est bien cela, on ne m'avait pas trompé !

Et interrompant le mouvement que je faisais pour prendre à mon tour la parole :

— Monsieur, me dit-il, vous devez me trouver d'une étrange indiscrétion, de me présenter de la sorte sans être connu de vous, et de me conduire ici comme si j'étais chez moi ; mais mon excuse est dans la délicatesse même de ma démarche. Je suis amené chez vous par un sentiment d'humanité, et quel que soit le regret que j'éprouve à céder à une obligation douloureuse, celle de décolorer un de vos souvenirs, je n'hésite pas cependant, et je vais m'expliquer en toute franchise. Il y a quatre ans environ, vous remplissiez l'un des principaux rôles dans la pièce *Les Girondins*. Une jeune femme, fort belle alors, se sentit doublement entraînée vers vous, par une sympathie secrète pour votre personne, et par

l'exaltation que provoquait en elle le personnage même que vous représentiez. Mais, ne pouvant vous voir, liée alors qu'elle était par une position aussi mystérieuse que dépendante, elle ne put que vous adresser un hommage anonyme, et elle vous envoya celui des objets qui occupaient sa chambre et qui lui étaient le plus cher... ce clavecin.

— Quoi ! monsieur, m'écriai-je, il serait vrai... j'avais donc deviné ? Ah ! si vous saviez, monsieur, si vous saviez !... Vous qui la connaissez, vous pouvez me conduire auprès d'elle ! Je vais donc la voir, la remercier, et lui dire...

— Vous ne pouvez ni la voir, ni rien lui dire...

— Elle est morte ?

— Pis que cela, monsieur, elle se survit à elle-même !

— Expliquez-vous !

— Quatre années paraissent bien courtes, et cependant, ce temps a suffi pour changer la fortune en détresse, la beauté en spectre, le bonheur en désespoir.

— Qu'osez-vous dire ?

— Je dis la vérité, monsieur. Frappée par un abandon immérité, cette malheureuse femme a vu, en quelques heures, s'écrouler sa vie toute entière, et la maladie a fait le reste. Non seulement elle n'est plus que l'ombre d'elle-même, non seulement elle succombe aux ravages d'une vieillesse anticipée, mais il faut encore qu'elle lutte contre le dénûment le plus complet, et vous me voyez occupé à faire en ce moment les démarches nécessaires, pour lui trouver un asile dans une maison de refuge.

— Elle ! cette vision qui a tant occupé ma vie, elle ! il se pourrait !... quoi ? Mourante dans un hospice ? Venez, monsieur, accompagnez-moi, tout ce que j'ai lui appartient !

— Inutile, monsieur, je lui ai juré de ne vous révéler ni son nom, ni le lieu de sa retraite.

— Elle ne veut pas me voir ?

— C'est le contraire, monsieur : elle ne veut pas que vous la voyiez.

— Oui, je devine ! Je l'ai aimée sans la

connaître, et je dois la pleurer vivante, comme si elle était morte. C'est affreux !

— Celle que vous aimâtes n'est plus ; et la triste créature qu'une destinée inflexible a mise à la place de tant de grâces et de tant de jeunesse, vous ferait peut-être horreur.

Et sans attendre ma réponse, il ajouta :

— N'insistez pas, c'est la volonté d'une mourante que je dois vous faire respecter.

— Mais cet instrument, ce cher compagnon de mes rêveries, c'est à peine si je pourrais vous en donner ce que je l'estime, et pourtant, si j'ai bien compris votre démarche, vous venez faire appel à ma délicatesse, et me dire : « Ce présent n'est plus qu'un dépôt dans vos mains. »

— En effet, et je vous remercie d'aller au devant de ma prière.

— Eh bien, si je ne suis pas assez riche pour le payer ce que je l'estime, je puis du moins acquitter périodiquement les intérêts !

Et allant à mon secrétaire, j'en tirai la

somme, qui, pour moi, représentait ce premier quartier de rente.

Des larmes vinrent aux yeux de mon visiteur anonyme.

— Non, je ne m'étais pas trompé! Le cœur de l'artiste est toujours à la hauteur de son talent. Pauvre créature! elle aura cette consolation de penser que, du moins, l'un des élans de son cœur ne s'est point égaré en route, et qu'au lieu d'aller à l'ingratitude, il a eu le bonheur d'aller cette fois à la véritable bonté.

Il me serra les mains et disparut.

Étais-je le jouet d'un songe ou d'un habile imposteur?

Cette seconde forme du doute ne se présenta pas cependant à mon esprit.

Tout cela était vrai.

Les noms, qui m'avaient été cachés d'abord, me furent connus par la suite, et j'eus l'occasion, pendant quelques années encore, de me prouver à moi-même qu'il n'y a pas, dans ce monde, que des escrocs prenant le masque du malheur.

L'infortune à laquelle je vins en aide,

dans la mesure de mes forces, était réelle, et l'histoire en était touchante, quoiqu'elle n'eût rien de bien nouveau.

C'était celle de beaucoup de ces malheureuses et charmantes femmes qui, parce qu'elles sont jeunes, croient à ce mot : *toujours*, et accueillent d'une même foi la fidélité de la fortune et la constance de leur amant.

Je voulus la voir. Impossible. Une entrevue? Elle s'y refusa constamment, et moi, — le dirai-je, — je ne regrettai point de ne l'avoir jamais vue. J'aimais un idéal, une chimère, un fantôme, et il me semblait bon de m'y tenir ; j'aurais eu peur qu'entre moi et cette image rayonnante fût venue se placer l'ombre opaque et froide de la réalité. Je préférais mon invisible, je lui obéis donc, et ne vis jamais rien d'elle... que son cercueil !

Hélas ! oui, son cercueil ; et c'est ici le dénouement de mes plus chères amours.

Je me rappellerai toute ma vie ce jour de néfaste mémoire, où la plus grande des artistes modernes, Rachel, fut transportée de son hôtel de la rue Royale au cimetière du Père-Lachaise.

Paris, silencieux et consterné, accompagnait ces restes immortels, et ma douleur, perdue dans la consternation générale, n'était, hélas ! que la note la plus humble et la plus ignorée de cette marche à la fois funèbre et triomphale.

Mes yeux se levaient sur cette foule où se pressait tout ce que les arts comptaient de célébrités et j'y cherchais ceux qui, non seulement l'avaient admirée, mais qui l'avaient aimée. Hélas ! que le cœur digère vite un souvenir !

Je ramenais mes regards vers le passé, je soupirais, je me sentais seul..... Et nous montions toujours vers le Père-Lachaise.

Tout à coup, et comme le convoi débouchait sur le boulevard extérieur, un autre cortège se joignit au nôtre et suivit lentement l'un des bas côtés de la chaussée.

D'abord je n'y pris point garde, et continuai de marcher, absorbé dans ma pensée.

Mais un doigt me toucha l'épaule ; je me retournai et je pâlis. Un coup d'œil m'avait tout révélé.

Le convoi de la gloire et le convoi de la

misère s'en allaient de conserve au champ de l'égalité.

Le deux êtres qui m'avaient été chers à des titres si différents s'en retournaient ensemble dans l'éternelle lumière !

Je regardai le vieil ami qui avait servi d'intermédiaire entre ma main qui donnait et la pauvre main presque paralysée qui recevait, et, d'un mouvement brusque, je quittai les rangs du somptueux cortège, pour suivre, moi deuxième, le triste corbillard qui venait de sortir de la porte d'un hôpital !

.

Jeunesse, où t'arrêtes-tu ?... Vieillesse, où commences-tu ?

Hélas ! je le sais, moi. C'est devant ces deux cercueils, que je connus l'instant précis où l'homme fait le premier pas sur la pente rapide des derniers jours !

FIN.

TABLE

	Pages.
PRÉFACE, par JULES CLARETIE	v
CHAPITRE PREMIER. — Les représentations de salon. — Alexandre Dumas orateur. — Méry. — M^{me} de Girardin	3
CHAPITRE II. — Les rôles jeunes et les rôles marqués. — *Le Médecin des Enfants.* — Bignon. — Frédérick Lemaître. — *Henri III et sa cour*.	12
CHAPITRE III. — Ponsard. — *La Bourse.* — Napoléon III.	25
CHAPITRE IV. — Une visite au bagne de Toulon. — Le voleur des diamants de M^{lle} Mars.	35
CHAPITRE V. — *Antony* à Saint-Quentin. — La princesse de Belgiojoso. — Le baron Capelle.	40
CHAPITRE VI. — A l'Opéra. — Une grande dame. — Une aventure de jeune premier.	51
CHAPITRE VII. — Une représentation à Feydeau. — Choron.	57

	Pages.
CHAPITRE VIII. — L'auteur et l'interprète....	63
CHAPITRE IX. — Préjugés sur les comédiens...	68
CHAPITRE X. — Les femmes et leur imagination. — Les jeunes premiers. — Encore une aventure..................	74
CHAPITRE XI. — Histoire d'Auber et d'une fricassée de lapin................	95
CHAPITRE XII. — Le *medium* Dunglas Home. — Cagliostro..................	100
CHAPITRE XIII. — Rachel et la Ristori......	109
CHAPITRE XIV. — La Porte-Saint-Martin. — Marc-Fournier. — Fiorentino..........	128
CHAPITRE XV. — Le café de la Porte-Saint-Martin. — Les chroniqueurs de l'*Indépendance belge* : Auguste Villemot, Jules Lecomte, Jules Claretie. — Les jeunes premiers et les pères nobles. — Les *Ingrats* au théâtre de Cluny..	150
CHAPITRE XVI. — L'eau de jeunesse. — Le secret de Jouvence..............	169
CHAPITRE XVII. — Souvenirs et regrets d'un vieux jeune premier.............	193

www.ingramcontent.com/pod-product-compliance
Lightning Source LLC
Chambersburg PA
CBHW071527220526
45469CB00003B/676